U0051428

CENTENTS

自序 Introduction

　　常有人問：「古典吉他」、「民謠吉他」以及「電吉他」有什麼不同呢？應該可以這樣比喻，同樣是唱歌，有人唱的是歌劇、聲樂；有人唱的是流行歌曲、民歌；也有人唱的是重金屬搖滾樂。同樣是彈吉他，古典吉他詮釋的是古典音樂；民謠吉他常用於歌曲的伴奏；電吉他則是現代流行音樂不可或缺的主流樂器。各自呈現的音樂是不同的風格，沒有誰對誰錯，也就沒有誰比較好或誰又比較遜色的問題。只要是能夠讓人感動，能夠引起共鳴的音樂，就是好音樂。

　　換個角度來想，流行音樂可以用古典吉他的技巧來表現嗎？民謠吉他、電吉他可以用來詮釋古典音樂嗎？我的答案是肯定的！古典吉他常給人艱澀難懂的感覺，的確，我常會告訴學生們「古典吉他是最難的樂器！」從看得懂五線譜、兩手的協調、右手的觸弦、左手不合人體工學的扭曲按弦……等，種種技巧都證明古典吉他是最難的樂器，難怪大作曲家們都不寫吉他曲，因為他們都不懂吉他！這一系列的「古典吉他名曲大全」目的就是藉由五線譜與六線譜的並行及示範演奏的方式，讓讀者可以很輕易的上手，不管原先彈奏使用的是古典吉他還是民謠吉他、電吉他，都可以試著演奏古典吉他的名曲。

　　這次所挑選的曲目，盡量涵蓋各個音樂時期如文藝復興、古典、浪漫、現代音樂等，也盡量收錄不會過於艱深困難的曲子，讓彈奏者能享受彈吉他的樂趣。特別收錄了吉他與小提琴二重奏的曲目，讓讀者也能搭配所附的MP3伴奏（小提琴部份）一起練習。

　　特別感謝林文川老師為本書跨刀演出，生動的小提琴聲，為本書增色不少，感謝麥書出版社的全體工作人員辛苦的製作，讓本書可以順利的出版，更感謝正在閱讀此書的你，讓古典吉他的樂音繼續傳承……。

2010.3.26　楊昱泓

作者介紹

楊昱泓

>

· 台灣澎湖人
· 法國巴黎師範音樂院、法國國立CACHAN音樂院畢業，主修古典吉他及室內樂

現任
· 真理大學音樂系講師
· 吉他印象室內樂團音樂總監
· 泰雷嘉吉他樂集指導老師

曾任
· 台灣吉他學會秘書長。台灣吉他學會理事
· 台灣吉他聯合交響樂團首席
· 台北古典吉他合奏團首席
· 龍門吉他室內樂團首席
· 台北市教師研習中心中小學教師古典吉他研習班講師
· 士林社區大學講師
· 淡江中學音樂班指導老師
 E-Mail：yang.julien@msa.hinet.net
 部落格：http://blog.yam.com/yangjulien

林文川（小提琴）

>

　　奧地利國立格拉茲音樂暨表演藝術大學（Universitat Musik und darstellende Kunst Graz. Austria）藝術碩士及小提琴演奏文憑。

　　旅奧十多年的林文川，自幼即喜愛音樂，並由林志成老師啟蒙，開始學習小提琴。於國內師事陳廷輝老師；在奧地利求學時則師承Prof. Christos Polyzoides，並曾接受Magherita Marseglia、Martin Tuksa及Barbara Peyer的指導。

　　1996年以特優成績獲得第一階段小提琴演奏文憑；2000年畢業於國立格拉茲音樂暨表演藝術大學，以特優成績獲得第二階段小提琴演奏文憑，及藝術碩士學位。2001年十二月起，於Grazer Philharmonisches Orchester擔任第一小提琴實習團員至2003年返國之前。2002年起擔任Recreation—Grazer Grosses Orchester樂團團員。2003年回國後致力於小提琴演奏及教學工作。每年不定期舉行獨奏會並參與室內樂及樂團演出。

　　現為音契合唱管弦樂團團員，並任教於真理大學、淡江高中、三重高中…等學校。

古典吉他作曲（編曲）家暨‧吉他改編曲原作曲家年表

音樂時期的劃分	名家簡介
文藝復興時期 （Renaissance）	法蘭西斯可-米蘭諾（Francesco da Milano，1497-1543，義大利） 唐-路易士-米蘭（Don Luis Milan，1561-1566，西班牙） 路易士-迪-那巴耶斯（Luis de Narvaez，1510-1555，西班牙） 迪耶哥-比薩多爾（Diego Pisadoro，1509-1557，西班牙） 阿隆索-穆達拉（Alonso de Mudarra，1508-1580，西班牙） 約翰-道蘭（John Dowland，1563-1626，英國） 吉洛拉莫-弗雷斯柯巴第（Girolamo Frescobaldi，1583-1643，義大利）其曲子被改編成吉他曲
巴洛克時期 （Baroque）	卡斯帕爾-桑斯（Gaspar Sanz，1640-1710，西班牙） 韓利-普塞爾（Henry Purcell，1659-1695，英國）.............其曲子被改編成吉他曲 羅貝爾-迪-維西（Robert de Visee，1650-1725，西班牙） 安東尼奧-韋瓦第（Antonio Vivaldi，1678-1741，義大利）............其曲子被改編成吉他曲 珍-菲利普-拉摩（Jean-Philippe Rameau，1683-1764，法國）...........其曲子被改編成吉他曲 杜米尼可-史卡拉第（Domenico Scarlatti，1685-1757，義大利）...........其曲子被改編成吉他曲 喬治-費德利-韓德爾（George Friedrich Handel，1685-1759，德國）.....其曲子被改編成吉他曲 約翰-塞巴斯倩-巴哈（Johann Sebastain Bach，1685-1750，德國）.....其曲子被改編成吉他曲 西爾維斯-李歐波特-魏斯（Silvius Leopold Weiss，1686-1750，德國）
古典時期 （Classical）	路易吉-包凱尼尼（Luigi Boccherini，1743-1805，義大利） 費爾迪南度-卡露里（Ferdinando Carulli，1770-1841，義大利） 費爾南度-梭爾（Fernando Sor，1778-1839，西班牙） 馬諾-朱利安尼（Mauro Giuliani，1780-1840，義大利） 安東-迪亞貝里（Anton Diabelli，1781-1858，維也納） 尼可洛-帕格尼尼（Niccolo Paganini，1782-1840，義大利） 迪歐尼西歐-阿瓜多（Dionisio Aguado，1784-1849，西班牙） 路易吉-雷格納尼（Luigi Legnani，1790-1877，義大利） 馬迪歐-卡爾卡西（Matteo Carcassi，1792-1853，義大利） 法朗茲-彼德-舒伯特（Franz Peter Schubert，1797-1828，維也納） 約翰-卡斯帕爾-梅爾茲（Johann Kaspar Mertz，1806-1856，匈牙利） 拿破崙-柯斯特（Napoleon Coste，1806-1883，法國） 安東尼奧-卡諾（Antonio Cano，1811-1897，西班牙）
浪漫時期 （Romantic）	法蘭西斯可-泰雷嘉（Francisco Tarrega，1852-1909，西班牙） 伊沙克-阿爾班尼士（Isaac Albeniz，1860-1909，西班牙）.............其曲子被改編成吉他曲 嚴利凱-葛拉那多斯（Enrique Granados，1867-1916，西班牙）...............其曲子被改編成吉他曲 路易吉-莫札尼（Luigi Mozzani，1869-1943，義大利） 馬尼約魯-迪-法雅（Manuel de Falla，1876-1946，西班牙） 丹尼爾-霍爾迪亞（Daniel Fortea，1878-1953，西班牙） 米凱爾-劉貝特（Miguel Llobet，1878-1938，西班牙）
近代時期 （Modern）	何亞金-屠利納（Joaquin Turina，1882-1949，西班牙） 馬尼約魯-龐賽（Manuel Ponce，1882-1948，墨西哥） 貝南普可（Joao Pernambuco，1883-1947，巴西） 約米利歐-普鳩魯（Emilio Pujol，1886-1980，西班牙）

近代時期 （Modern）	魏拉-羅伯士（Heitor Villa-Lobos，1887-1959，巴西）
	奧古斯丁-皮歐-巴利奧斯（Agustin Pio Barrios，1885-1944，巴拉圭）
	費德利可-蒙雷洛-托羅巴（Federico Moreno-Torroba，1891-1982，西班牙）
	安德烈斯-賽高維亞（Andres Segovia，1893-1987，西班牙）
	馬利歐-卡斯迪爾尼歐伯-台代斯可（Mario Castelnuovo-Tedesco，1895-1968，義大利）
	亞歷山大-唐斯曼（Alexander Tansman，1897-1986，波蘭）
	雷吉諾-沙音-迪-拉-馬撒（Regino Sainz de la Maza，1896-1981，西班牙）
	薩爾瓦多-巴卡利塞（Salvador Bacarisse，1898-1963，西班牙）
	何亞金-羅德利果（Joaquin Rodrigo，1901-1999，西班牙）
	華爾頓-威廉（Walton William，1902-1983，英國）
	露意絲-娃可（Luise Walker，1910-1998，維也納）
	班傑明-布利頓（Benjamin Britten，1913-1976，英國）
	希拉多尼歐-羅梅洛（Celedonio Romero，1913-1996，古巴）
	摩利斯-歐亞那（Maurice Ohana，1914-1992，巴西）
	安東尼歐-勞羅（Antonio Lauro，1917-1986，委內瑞拉）
	亞貝爾-卡雷巴洛（Abel Carlevaro，1918-2001，烏拉圭）
	杜阿特（John W. Duarte，生於1919，英國）
現代時期 （Contemporary）	亞斯特-皮亞佐拉（Astor Piazzolla，1921-1992，阿根廷）..................其曲子被改編成吉他曲
	史提芬-多格森（Stephen Dodgson，生於1924，英國）
	漢斯-威納-亨茲（Hans Werner Henze，生於1926，德國）
	拿西索-耶佩斯（Narciso Yepes，1927-1997，西班牙）
	彼德-史高索匹（Peter Sculthorpe，生於1929，澳洲）
	史坦利-梅爾斯（Stanley Myers，1930-1993，英國）..................其曲子被改編成吉他曲
	武滿徹（Toru Takemitsu，1930-1996，日本）
	朱利安-布林姆（Julian Bream，生於1933，英國）
	安東尼歐-魯意茲-皮博（Antonio Ruiz-Pipo，1934-1997，西班牙）
	里奧-布洛威爾（Leo Brouwer，生於1939，古巴）
	約翰-威廉斯（John Williams，生於1941，澳洲）
	約翰-札拉丁（John Zaradin，生於1944，英國）
	卡洛-多米尼可尼（Carlo Domeniconi，生於1947，義大利）
	艾格伯特-吉斯莫提（Egberto Gismonti，生於1947，巴西）
	吉松隆（Takashi Yoshimatsu，生於1953，日本）
	羅蘭-迪恩斯（Roland Dyens，生於1955，法國）
	尼吉爾-魏斯雷克（Nigel Westlake，生於1958，澳洲）
	安德魯-約克（Andrew York，生於1958，美國）
	山下和仁（Kazuhito Yamashita，生於1961，日本）

【註】
　　以上所列的古典吉他音樂時期，是以古典吉他音樂本身樂風的發展來劃分的，和一般音樂史的劃分法不盡相同，原因是古典吉他經歷了一段相當長的「古典時期」。當“蕭邦”等音樂家所代表的「浪漫時期」樂風大行其道時，改良過的鋼琴竟然大受作曲家的歡迎，使得原本音量就較小的吉他相對地被冷落，以致於古典吉他仍得度過漫長的「古典時期」。直到西班牙吉他大師“法蘭西斯可-泰雷嘉”（Francisco Tarrega）的出現，才將古典吉他從「古典時期」帶入另一個「浪漫時期」。至於各時期的古典吉他作曲家或編曲家，由於不勝枚舉，無法一一列出，在此僅以較具代表的人物為羅列的對象。

音樂符號解說一覽表

音樂符號解說

p	Piano　弱
mp	Mezzo piano　中弱
pp	Pianissimo　極弱
ppp	Pianississimo　最弱
f	Forte　強
mf	mezzo forte　中強
ff	fortissimo　極強
fff	forteississimo　最強
sf．*sfz*	sforzando　特強
rf．*rfz*．*rinf*	rinforzando　突強
fp	forte piano　由強轉弱
pf	piano forte　由弱轉強
D.C.	Da Capo　從頭重複演奏
D.S.	Dal Segno　從 % 處重複演奏
Fine	結束
⑤=G，⑥=D	第五弦調成G音，第六弦調成D音
C.1	一琴格
arm.7	泛音，數字為手指輕觸之琴格
8dos.	二個八度音
⊕	Coda　樂曲尾段
⌒	Fermata　延長記號
~ ~	Mordent　由主音與低半音的助音快速交替構成的裝飾音
◁	Cresc.(crescendo)　漸強
◁	Decresc.(Decrescendo)　漸弱

專有名詞解說

(A)

Accel.(accelerando)	速度逐漸加快
Accent	重音記號
Adagio	慢板
Adagietto	稍慢板
Adagissimo	極慢板
Ad lib.(Ad libtum)	即興演奏
Affettuoso	充滿感情的
Agitato	激動的
Allarg.(Allargando)	逐漸減慢並漸強的
Allegretto	稍快板
Allegro	快板，輕快
Allegro non troppo	輕快但不過甚

Amabile	和藹的
Andante	行板
Andantino	小行板 (比行板稍快)
Animato	有朝氣
Apagados	消音
Appassionato	熱情的
Arg.(arpeggio)	分散和弦
A tempo	原速
Attacca	不間歇就開始下一樂章的演奏

(B)

Brillante	華麗的
Buriesca	滑稽的

(C)

Cadenza	裝飾奏
Cantabile	流暢的
Cantando	旋律如歌
Canto	主旋律
Commodo	自然
Con brio	活潑的
Con moto	加快
Cresc.(crescendo)	漸強的

(D)

Decresc.(decrescendo)	漸弱的
Dim.(diminuendo)	漸弱的
Dolce	悅耳的

(E)

Energico	有力量的
Espress.(espressivo)	感情豐富的
Express.(expression)	表情

(F)

Fine	結尾

(G)

Gliss.(glissando)	滑音
Grave	極緩行
Grazioso	優美的

(I)

Imperioso	高貴的
Insensible	徐緩的

(L)

Lamentando	悲傷的
Larghetto	稍緩慢的
Largo	極慢板
Legato	圓滑
Legatissimo	非常圓滑
Leggiero	輕鬆
Leggierissimo	非常輕鬆
Leggiero	輕快的
Lento	慢板
Loco.	原位置

(M)

Maestoso	莊嚴樂句
Mancando	漸慢而弱
Marcato	加強的
Meno	速度稍慢
Mesto	憂愁的
Misterioso	神秘的
Moderato	中板
Molto	非常
Morendo	漸慢而弱
Mosso	快速的

(N)

Nat.(natural)	還原音

(O)

Octetto	八重奏
Op.	作品號碼

(P)

Passionato	熱情
Perdendosi	漸慢而弱
Persto	急板
Pesante	沉重的
Piu animato	立即轉快
Piu lento	速度轉慢
Piu mosso	更活躍些
Pizz.(pizzicato)	撥奏
Poco	稍微
Poco a poco	逐漸
Pomposo	華麗
Presto	急板

(Q)

Quartetto	四重奏
Quintetto	五重奏
Quasi	類似

(R)

Rall.(rallentando)	速度漸慢
Rapido	急速地
Rasg.(rasgueado)	「撒指奏法」佛拉門哥的吉他彈奏
Religioso	嚴肅
Rinforz.(rinforzando)	突然變強
Rit.(ritardando)	漸慢的
Ritenuto	突然變慢
Rubato	自由速度

(S)

Seguido	連續的
Sempre	常常
Septetto	七重奏
Sestetto	六重奏
Sim.(simile)	與前奏法類似
Smorz.(smorzando)	漸慢而弱
Solo	獨奏
Sostenuto	持續不斷
Spiritoso	有精神的
Stretto	快速的
String.(stringendo)	速度逐漸加快
Subito	急速的

(T)

Tempo primo	速度還原
Ten.(tenuto)	保持著
Tranquillo	恬靜
Tr.(tremolo)	顫音，一個音或兩個音的快速反覆
Trio	三重奏
Tutti	全體奏

(V)

Vibrato	顫音
Vigoroso	強而有力的
Vivace	甚快板
Vivacissimo	甚急板
Vivo	輕快的

Cavatina

短歌（越戰獵鹿人電影配樂）

Stanley Myers 史坦利‧麥爾斯

　　史坦利‧麥爾斯為英國的電影配樂大師，1930年10月6日出生於英國伯明罕（Birmingham），1993年11月9日因為癌症過世於倫敦，享年73歲。他的一生都奉獻給電影與電視，為無數的電視與電影做配樂，跟他合作過的導演不計其數，在電影配樂的成就更讓他獲得法國坎城影展（Cannes Film Festival）的最佳藝術貢獻獎。史坦利‧麥爾斯所寫的配樂中，最著名的就是電影「越戰獵鹿人」裡的這首「Cavatina短歌」。

　　Cavatina這首曲子第一次發表是在1970年為電影「The Walking Stick」作的配樂，當時是鋼琴演奏版本。1978年為電影「越戰獵鹿人」寫作配樂時，再度使用了這首曲子，改為吉他獨奏版，並由吉他大師約翰‧威廉斯（John Williams）演奏。電影獲得相當大的肯定，當年橫掃了奧斯卡最佳影片獎、最佳導演獎、最佳男配角獎、最佳錄音獎、最佳剪接獎幾項大獎，也讓這首曲子廣為大眾喜愛。大多數的演奏家錄製唱片選擇曲目時，一定會把這首曲子收錄進去，可見它受歡迎的程度。

　　很多不懂吉他音樂的愛樂者，都是透過這首曲子開始了解古典吉他，唯一美中不足的是這首曲子有一定的難度，對初學者並不是那麼容易上手。樂曲中應當融入豐沛的情感，否則容易給人死板的感覺，速度的變化也要隨情緒的起伏去改變，演奏者要完美的演奏此曲並不容易。

Cavatina

短歌

Stanley Myers

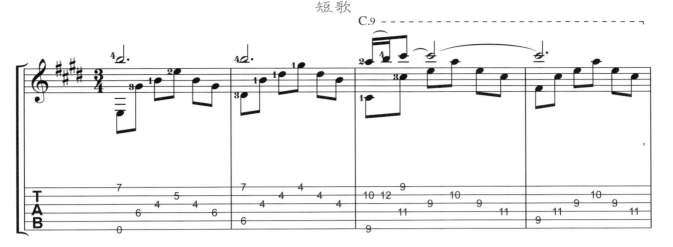

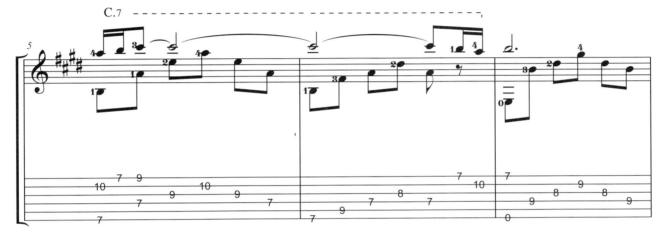

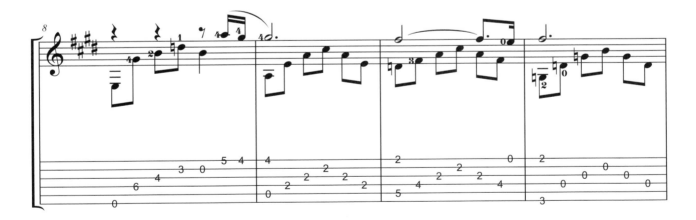

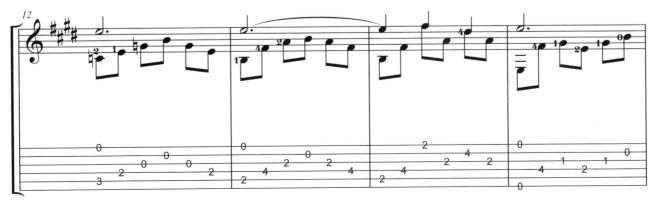

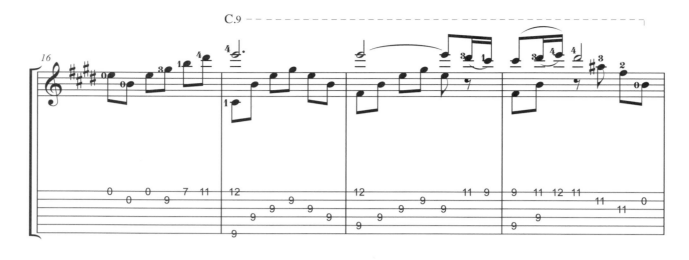

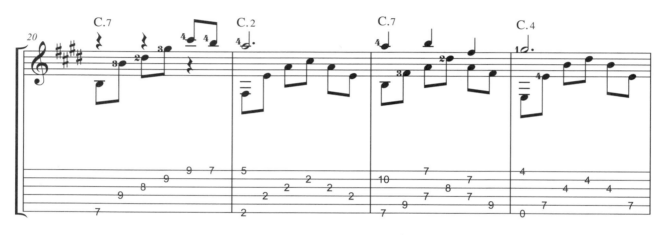

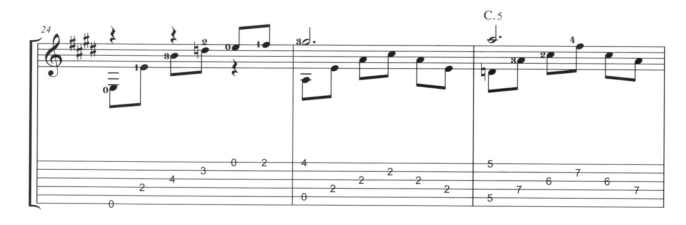

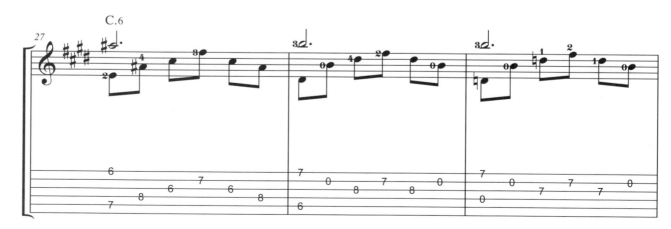

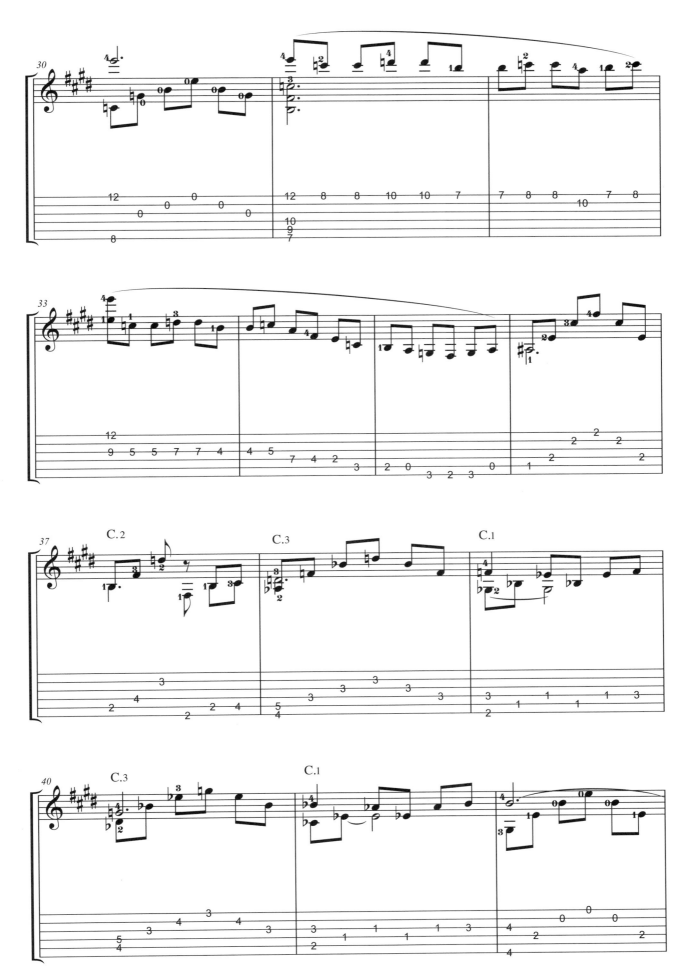

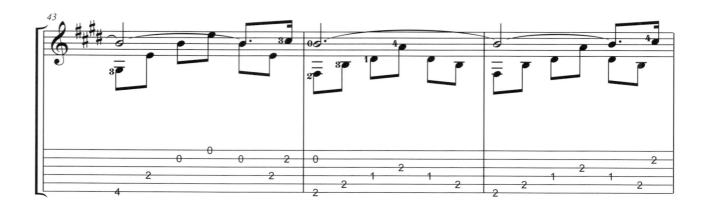

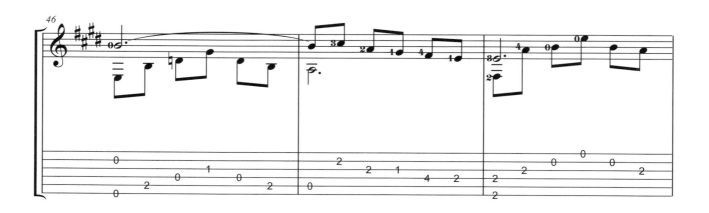

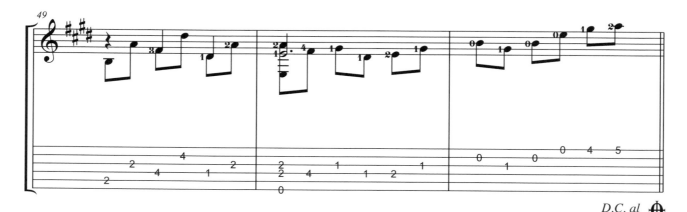

D.C. al ⊕

⊕ C. 2

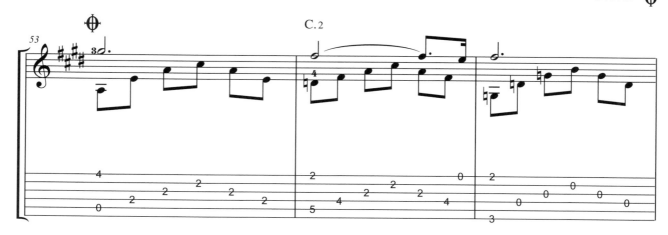

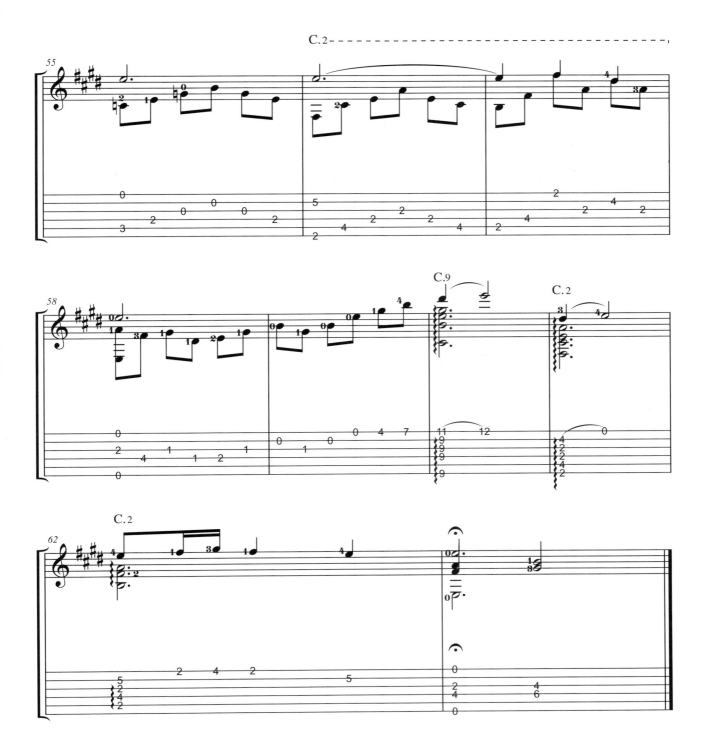

15

Six Pieces For Lute

六首為魯特琴的小品

C.Negri　V.Galilei ...　尼古利 加利略 等

　　這一組魯特琴小品是由吉他大師賽戈維亞改編與演奏而聞名。義大利的音樂學者吉雷索第（Oscar Chilesotti, 1848-1916）根據十六世紀留存下來的數字譜曲集，翻譯成五線譜。賽戈維亞選了其中六首小品改編成吉他獨奏曲，清新的樂風馬上受到吉他愛好者的喜愛。原曲的作曲家大多不可考究，目前六首曲子中只知道第二首「白花」的作曲者尼古利（Cesare Negri）與第六首「沙塔賴拉舞曲」的作者加利略（Vincenzo Galilei）。

　　尼古利（Cesare Negri）是義大利的魯特琴家，只知道他出生於1536年間，其他生平事蹟已經散佚無法考究。加利略（Vincenzo Galilei）是著名的天文學家加利略（Galileo Galilei）的父親，1520年出生，1591年逝世，是義大利在文藝復興時期重要的魯特琴作曲家、演奏家及音樂理論家。

　　第一首「抒情調 Aria」是一首慢板的歌曲，注意上下聲部相互對應的歌唱及旋律線的連接。第二首「白花Blanco Flore」，由簡單的旋律與和聲組成，是一首清新的小品。第三首「舞曲 Danza」，曲風類似「孔雀舞曲Pavane」與「嘉雅舞曲Galliarda」，第六弦調成Re或維持原來的Mi音都可彈奏。第四首「嘉雅舞曲Galliarda」，典型的3/4拍舞曲，結構很簡單，四個小節為一句，注意附點音符與十六分音符的變化。第五首「歌曲 Canzone」以A小調寫成，結尾轉到A大調結束，這是文藝復興時期常見的風格。第六首「沙塔賴拉舞曲」，上聲部是優美簡單的旋律，下聲部則是持續同樣的低音，是最常被演奏的一首。音樂家雷史畢基（Ottorino Respighi，1879-1936）在他所寫的管絃樂曲「古代組曲Ancient Airs & Dances」也改編了此曲。

Aria

抒情調

Anon

⑥ = Re

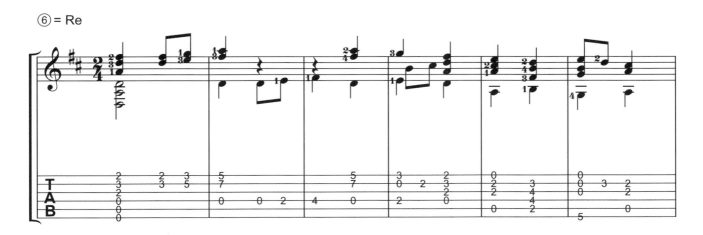

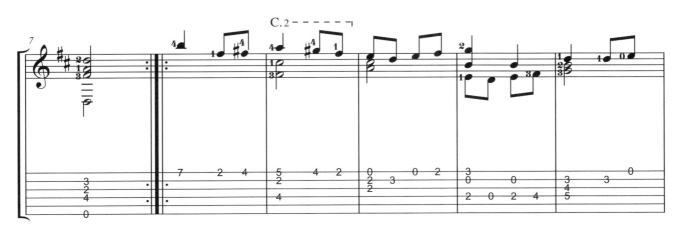

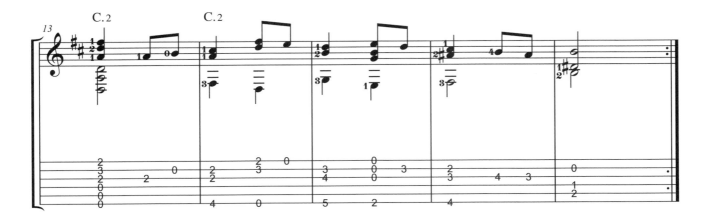

Blanco Flore

白花

C. Negri

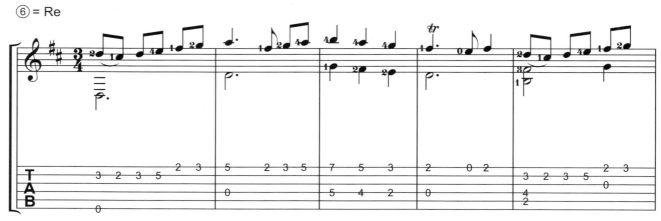

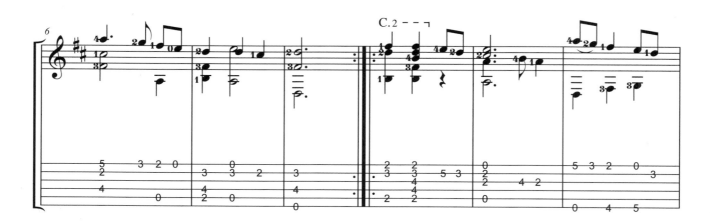

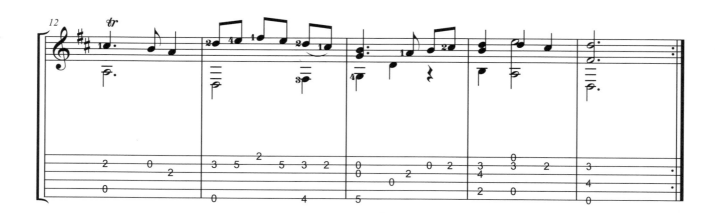

18

Danza

舞曲

<div align="right">Anon</div>

⑥ = Mi

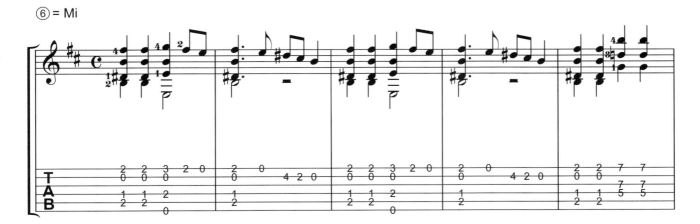

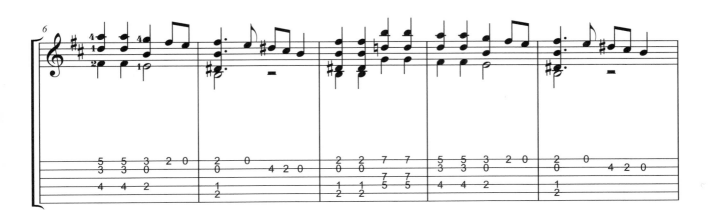

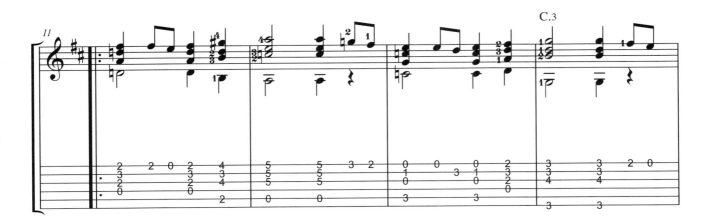

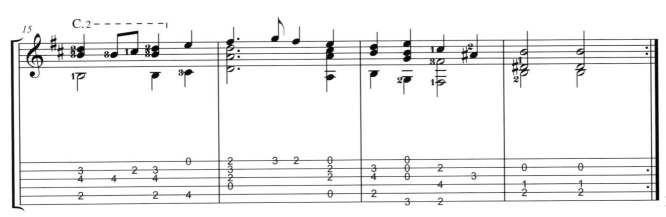

Galliarda

嘉雅舞曲

Anon

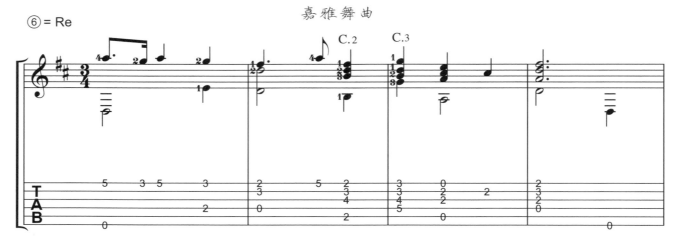

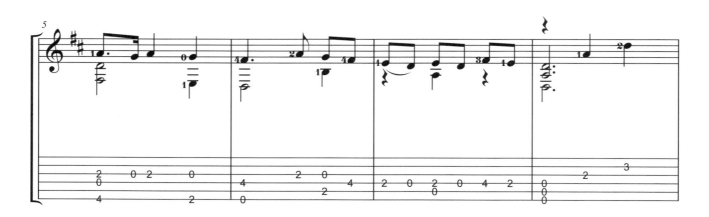

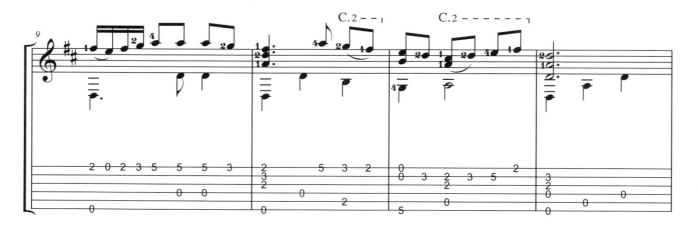

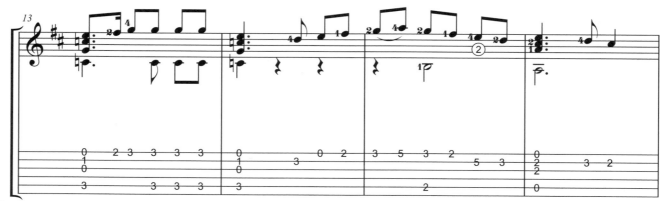

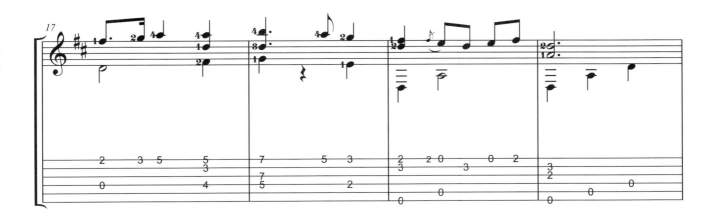

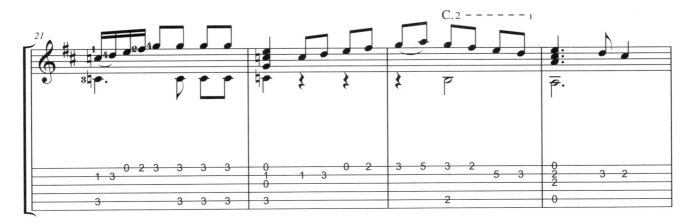

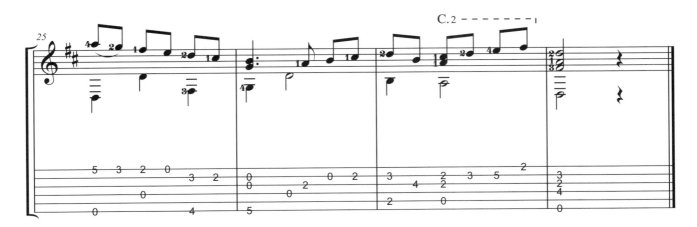

Canzone

歌曲

Anon

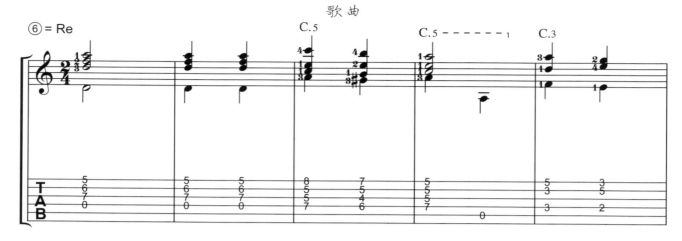

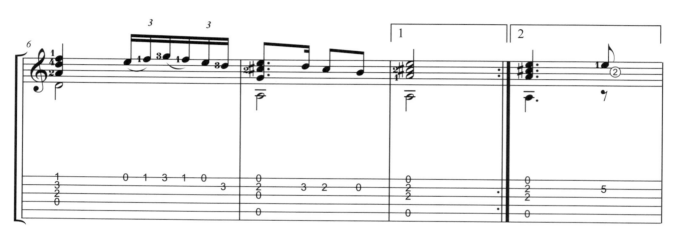

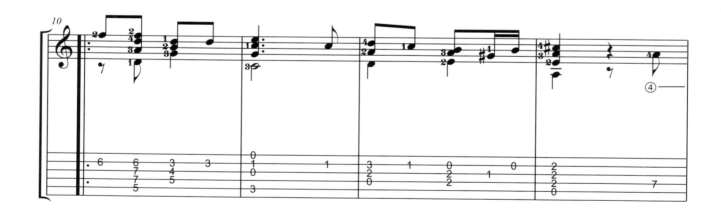

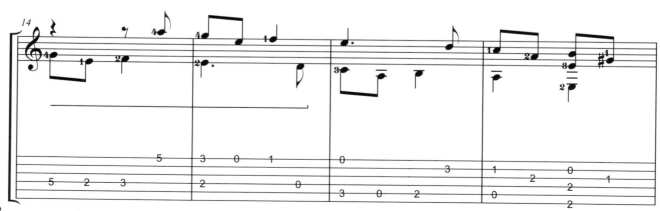

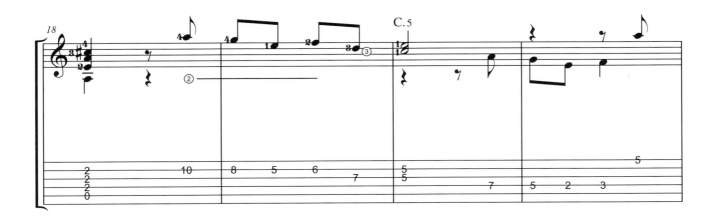

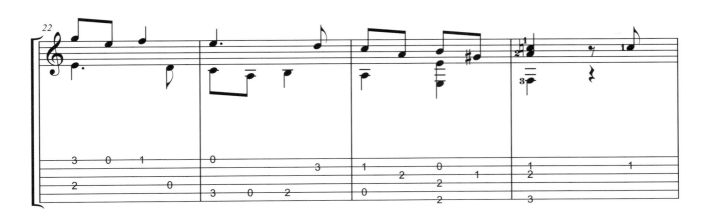

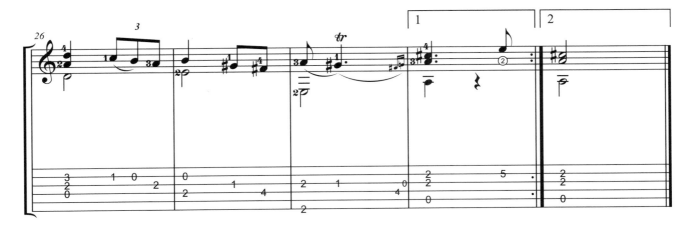

Saltarello

沙塔賴拉舞曲

V.Galilei

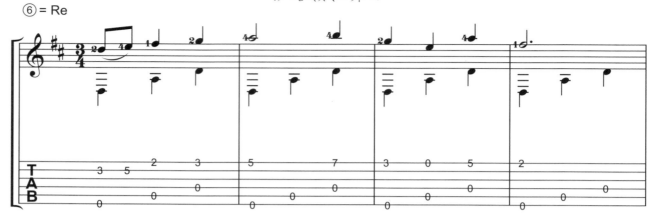

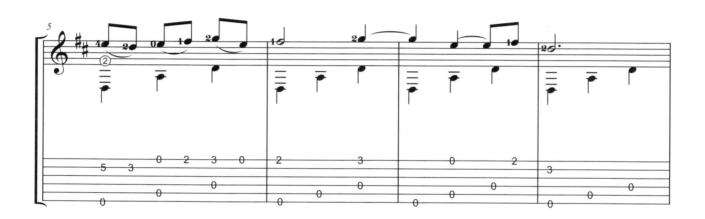

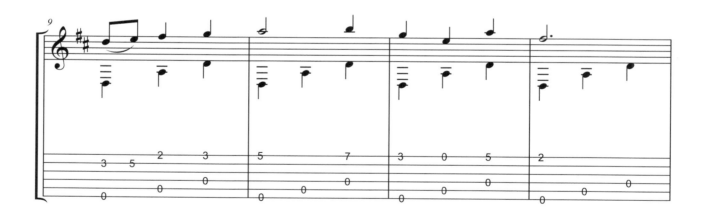

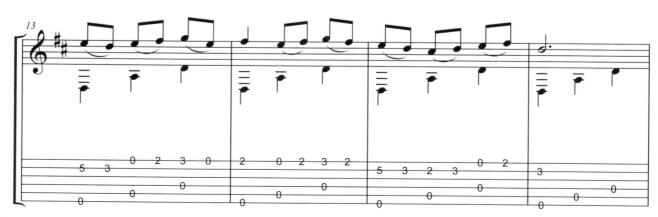

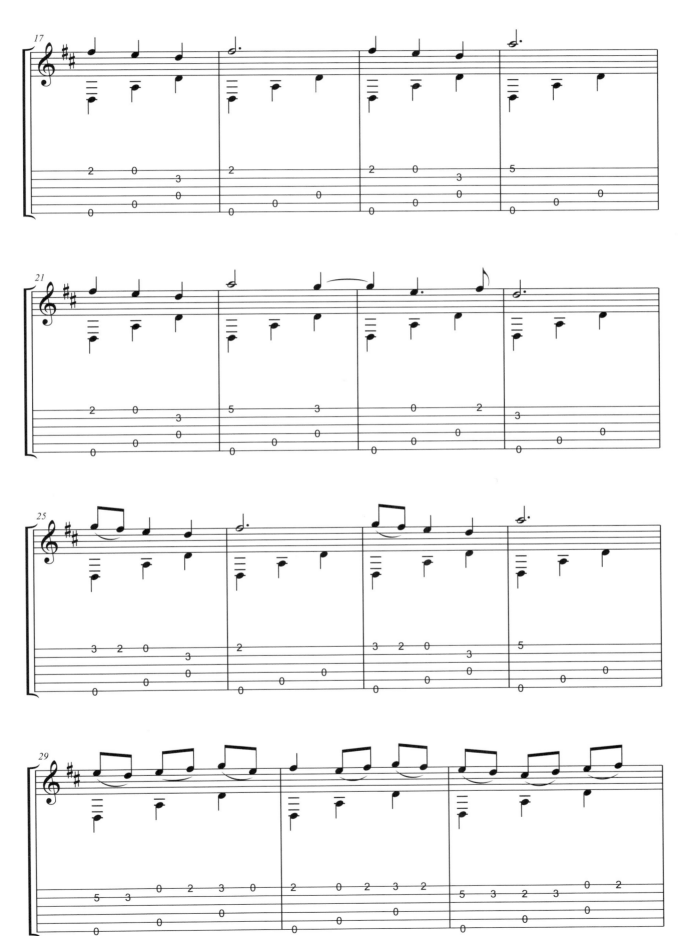

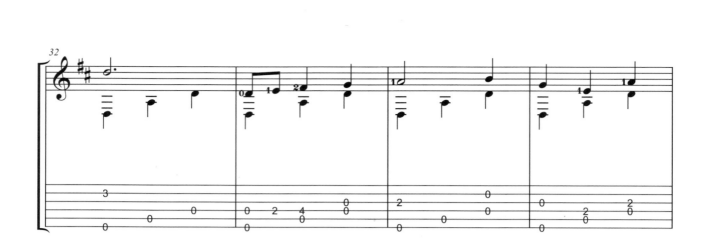

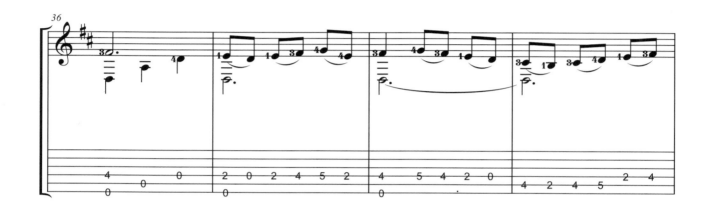

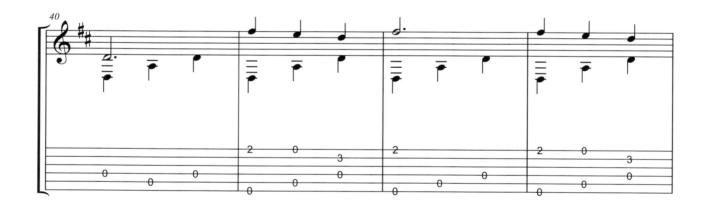

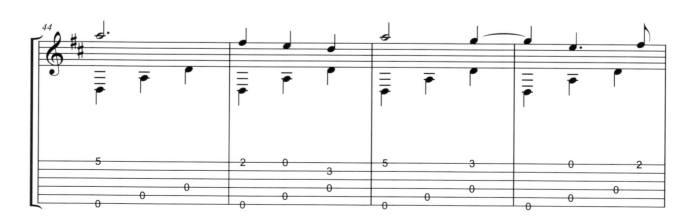

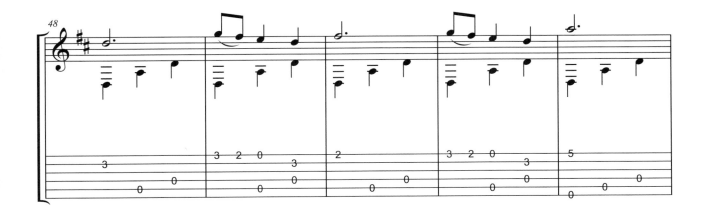

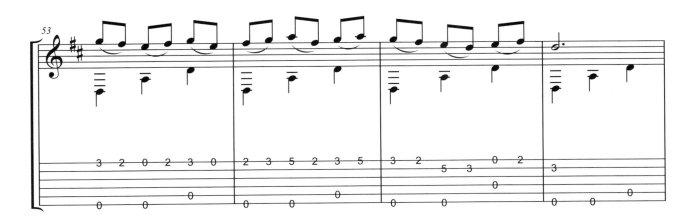

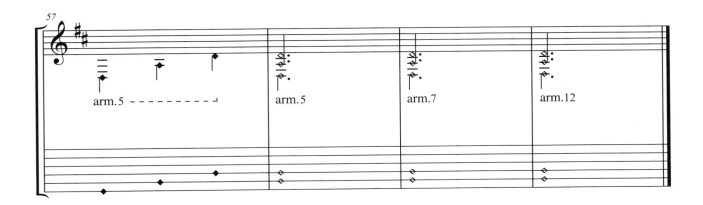

Triste Santuario
悲傷的禮拜堂

Vicente Gomez　　比森特‧哥美斯

　　比森特‧哥美斯（Vicente Gomez），西班牙的吉他演奏家。1911年出生於西班牙的馬德里，在他很小的時候就展現他在吉他演奏上的天分，被稱為是「天才的少年吉他演奏家」。13歲時舉辦了第一場吉他獨奏會，之後開始他的旅行演奏活動，足跡遍及歐洲、北非，拉丁美洲的墨西哥、古巴等國。1938年在紐約演出之後，即定居美國。除了古典音樂外，比森特也參與佛拉明哥、通俗音樂的演出，也為電影電視製作配樂，在各種風格的音樂都可以看到他活躍的演出。1953年他搬到洛杉磯，開設西班牙藝術學院，致力於教學古典吉他和佛拉明哥吉他。退休之後他回到歐洲，2001年12月23日過世，享年90歲。

　　「悲傷的禮拜堂」是他的作品中最常被演奏也是最出名的作品。第一段緩板，旋律在低音部，要如歌唱般的彈奏出，旋律有三連音與十六分音符，要特別注意音符的時值。第二段中板的速度，旋律以p指彈出，右手i、m指彈奏1、2弦空弦，製造出教堂鐘聲的效果。第三段快板，由幾個簡單的和絃組成，然後反覆回到第一段結束。雖然是一首簡單的小品，但在音樂性的表現要特別融入情感，比森特‧哥美斯也以此曲提獻給他最敬愛的父親。

Triste Santuario

Vicente Gomez

悲傷的禮拜堂

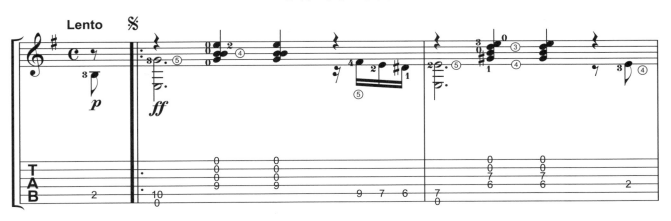

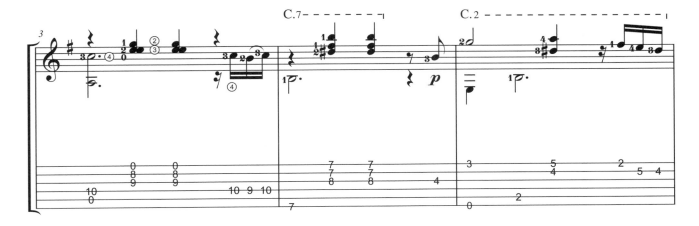

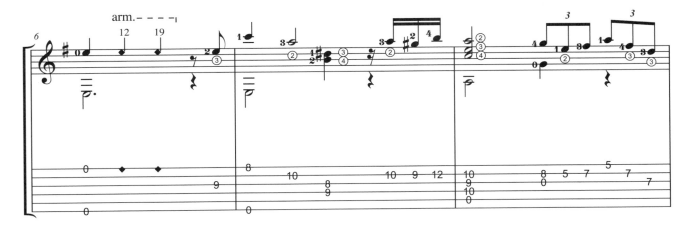

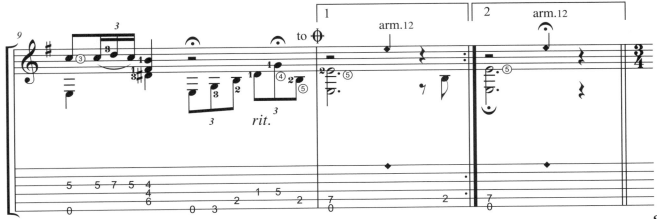

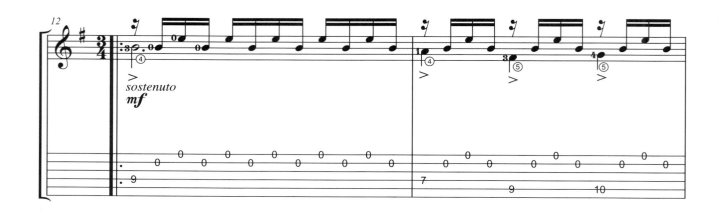

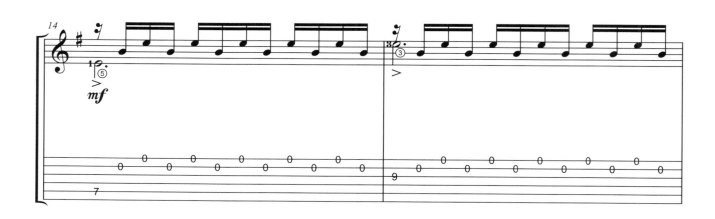

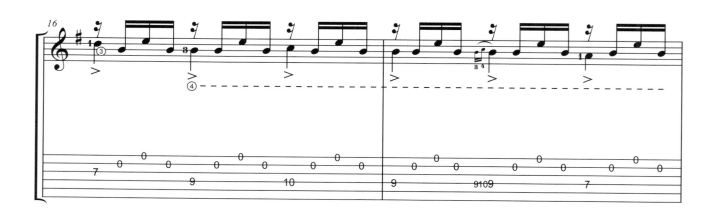

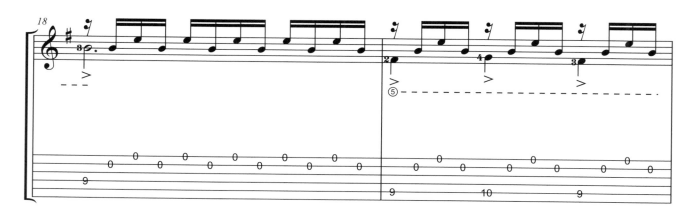

30

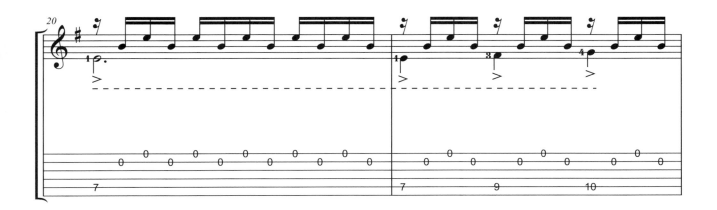

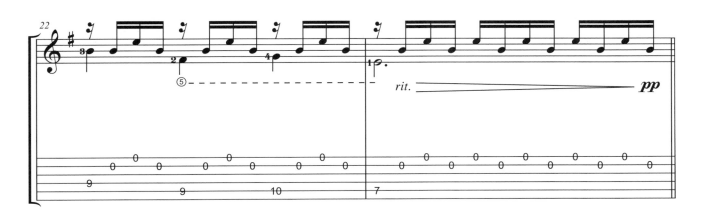

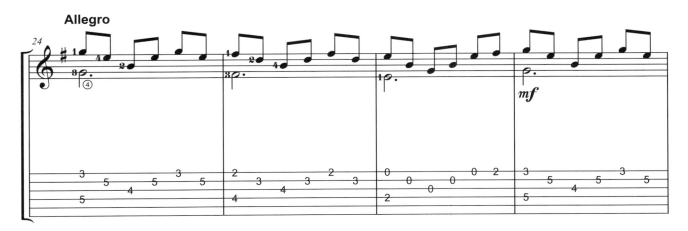

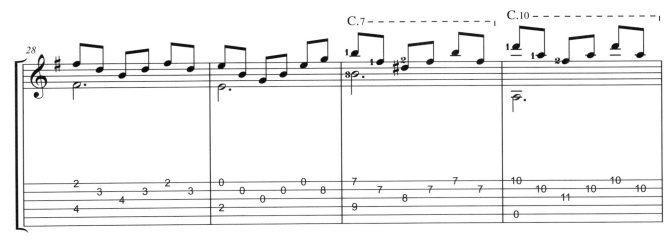

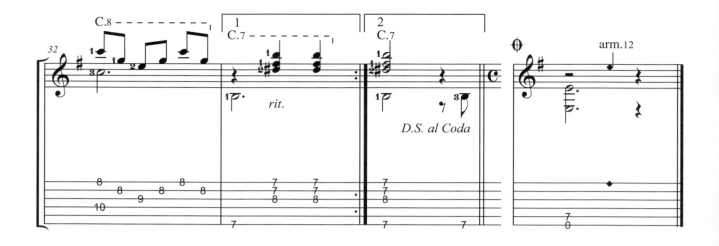

Greensleeves

綠袖子主題與變奏曲

Francis Cutting 　　法蘭西斯‧卡汀

　　「綠袖子」是一首古老的英國民謠，早在1580年代就已出現，歌曲描述的是男子愛慕風塵女子的故事，所謂「綠袖子」指的是當時的「妓女」，但流傳到現在，其原意已經世人淡忘，只知道這是一首民謠，甚至在播放聖誕歌曲時也會聽到此曲。

　　「綠袖子」的作者，有人說是英皇亨利八世（King Henry VIII），另一派說法則堅持這是一首民謠。這首曲子不只在英國流傳，幾百年來，全世界無數的作曲家採用了綠袖子的旋律，寫出了許多幻想曲、變奏曲等，可見其受作曲家青睞的程度。卡汀（Francis Cutting, 1583-1603）是英國的魯特琴家和作曲家，他將當時流傳的綠袖子曲調改編成「綠袖子變奏曲」。卡汀現在流傳下來的只有少部分的魯特琴作品，他的生平和其他作品已經罕為人知，無法考究。

　　本曲由三個部份組成，第一段是「綠袖子」原來的歌曲，第二段是卡汀的「綠袖子變奏曲」，然後再回到「綠袖子」的主題。變奏的部份，要注意附點音符的節奏，有些版本會將第三弦調成#Fa來彈奏，或用原來的調弦法彈奏皆可，指法不會太困難。

Greensleeves

綠袖子主題與變奏曲

Francis Cutting

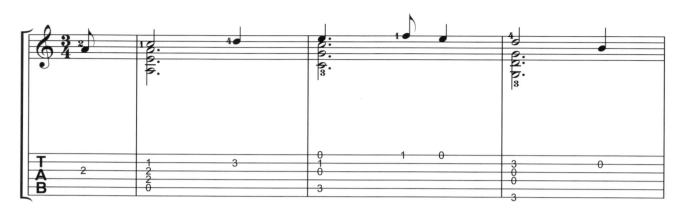

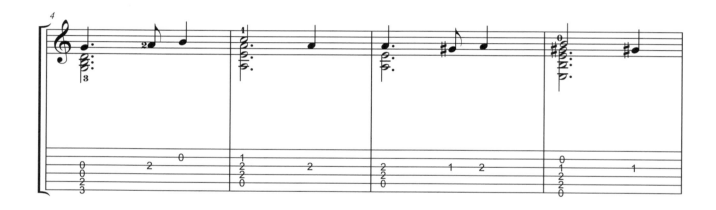

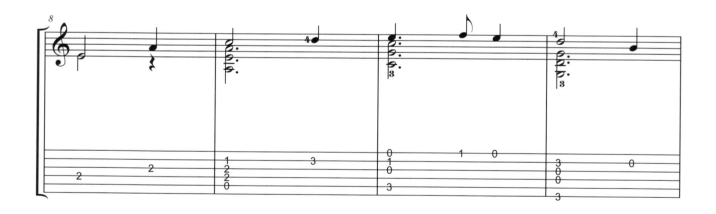

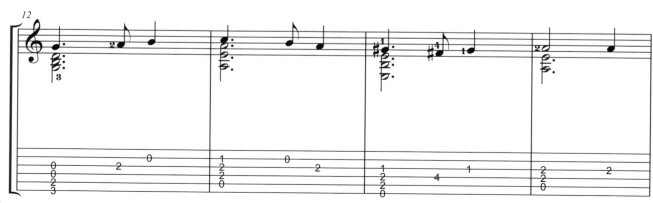

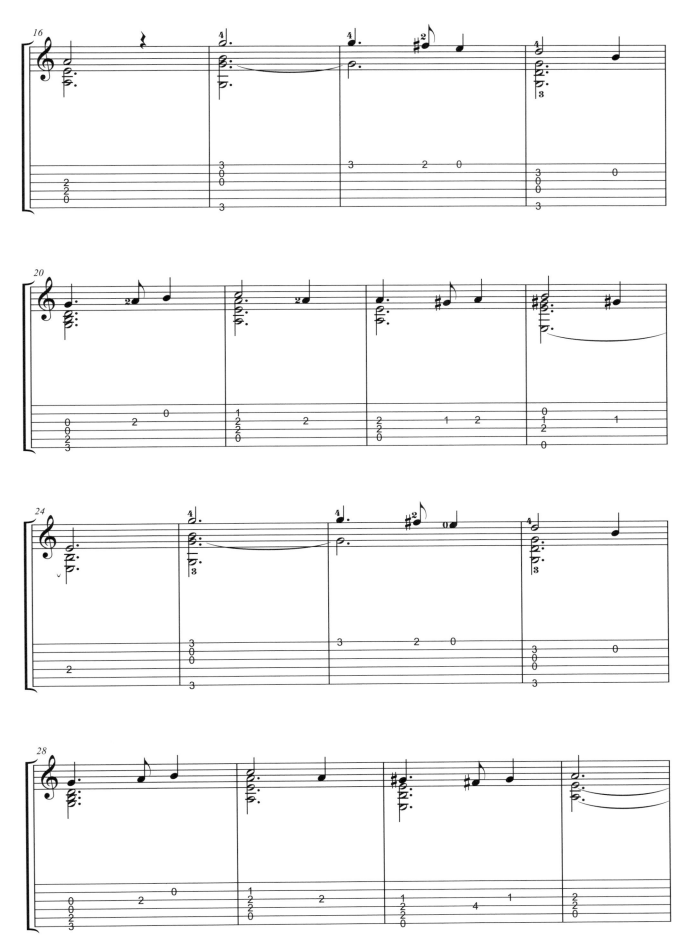

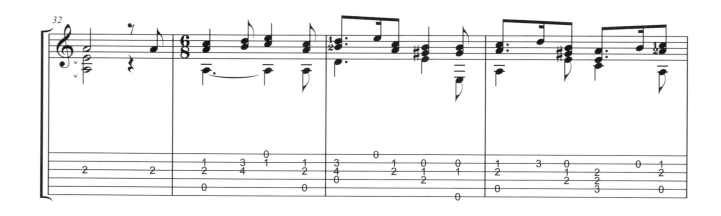

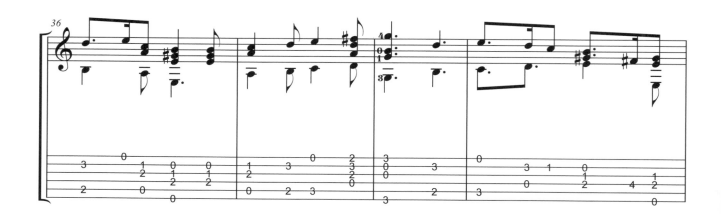

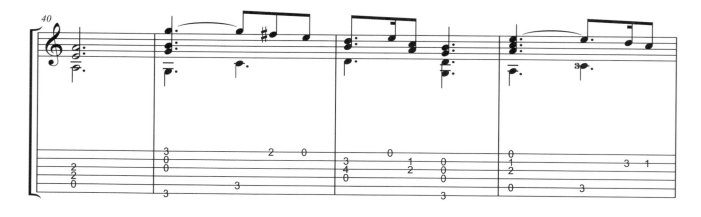

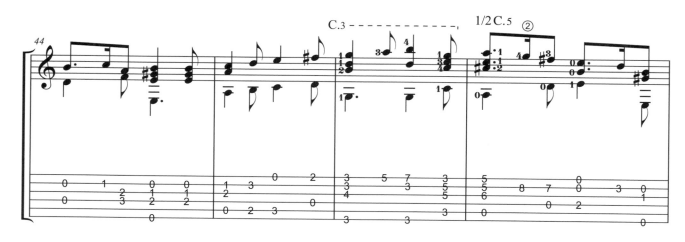

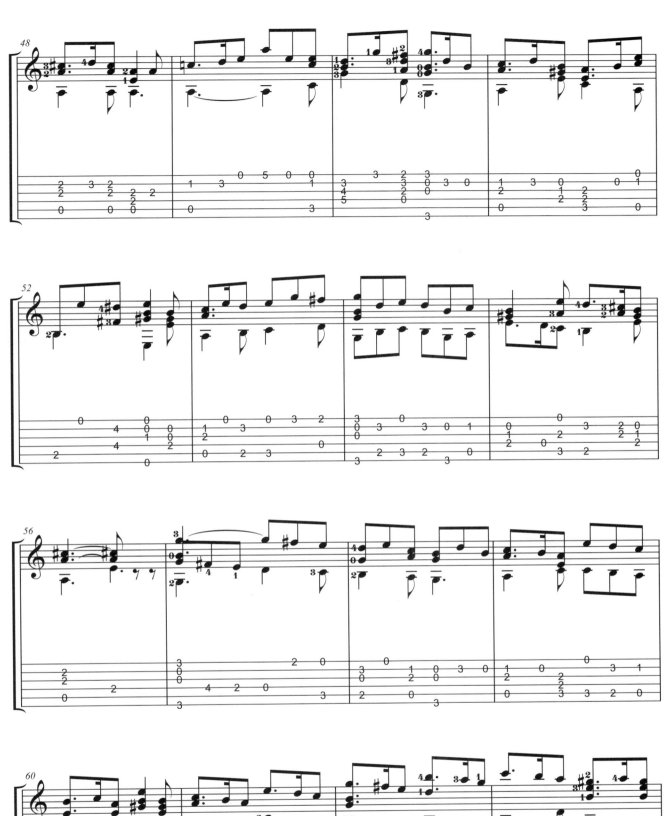
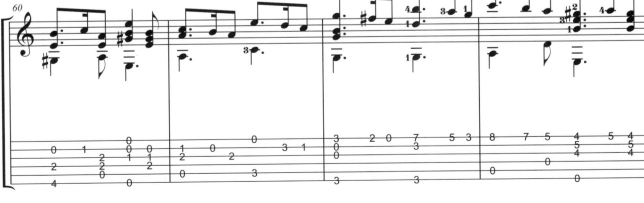

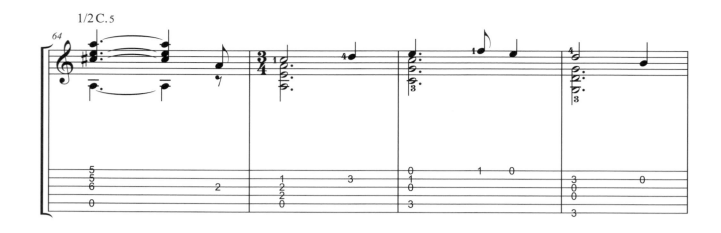

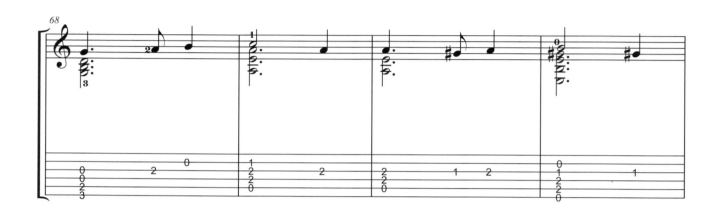

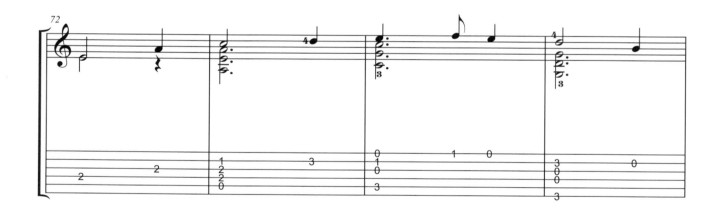

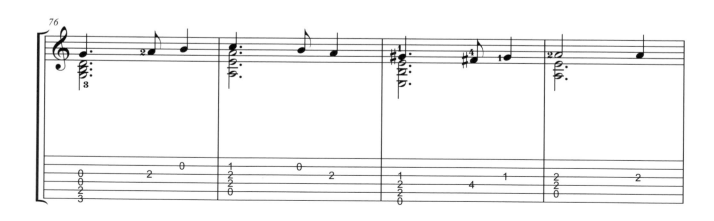

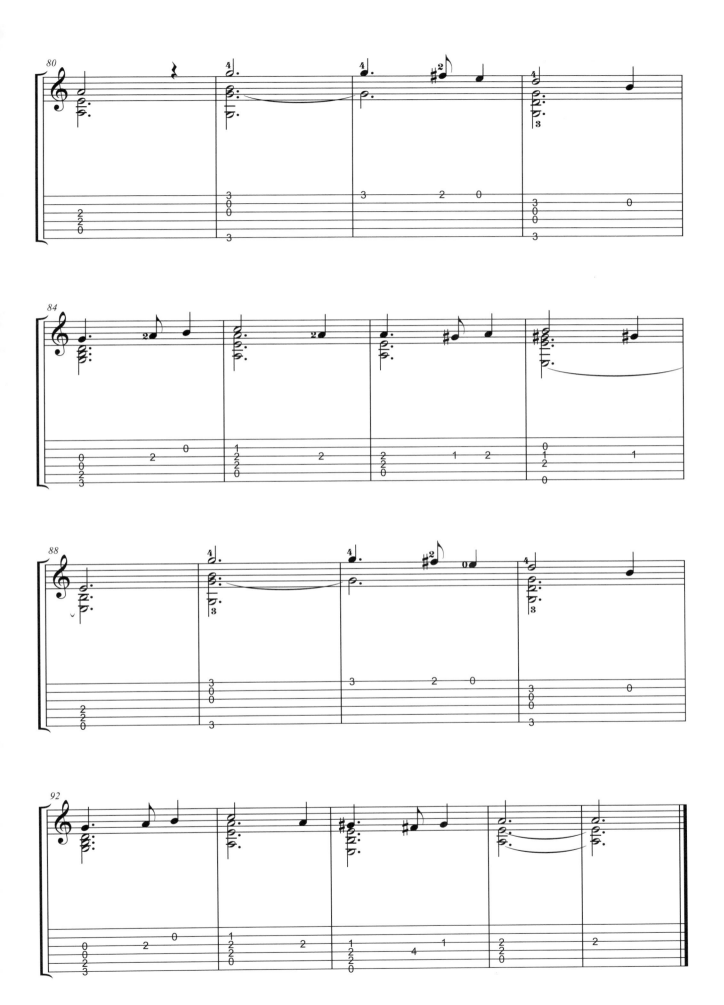

Overture
序曲

Ferdinando Carulli　費爾迪南度・卡露里

　　費爾迪南度・卡露里（Ferdinando Carulli），義大利古典吉他演奏家、作曲家，1770年生於拿坡里，1841年2月17日逝世於巴黎。卡露里從小學習大提琴，但真正引起他興趣的則是吉他。卡露里的吉他可說是無師自通，吉他音樂在他手中有了無限的可能性，也可說卡露里是位天才吉他演奏家、作曲家。1808年春天，卡露里38歲時來到巴黎，一直到他71歲逝世於巴黎，卡露里不曾踏出法國一步。在古典吉他第一黃金時期的作曲家中，他是第一個來到巴黎發展，亦在巴黎定居的。隨著他的腳步，有卡爾卡西（1820年）、阿瓜多（1825年）、梭爾（1826年）等出色的吉他音樂家前往巴黎，古典吉他因為這群音樂家，造就了黃金時期。

　　所謂序曲，一般可分為歌劇序曲與音樂會序曲，歌劇序曲是歌劇、神劇的前導音樂，能預先暗示觀眾劇中情節，使觀眾預先留下印象。另外則是音樂會序曲，可以是管絃樂曲，也可以是器樂曲，有多種形式。序曲通常是由兩個樂段構成，一開始有一段慢速、莊嚴的序奏，進入主題後，作曲家常會用奏鳴曲的形式來發展樂曲。

　　在這首曲子中，前十五個小節是序奏的部份，是速度很慢的緩板，要特別注意附點音符的時值。之後進入快板，樂曲會從A大調轉到F大調，之後再回到A大調。整個曲子段落分明，結構很容易分析，彈奏上亦不會有太大的困難。彈奏此曲是了解古典時期音樂風格的最佳路徑。

Overture

序 曲

<div align="right">Ferdinando Carulli</div>

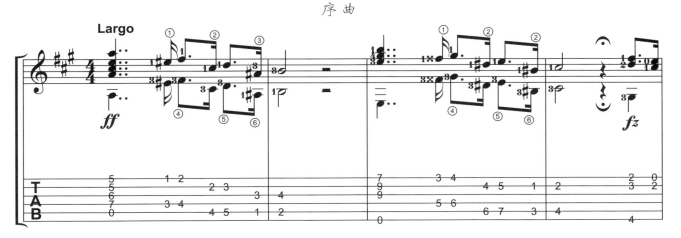

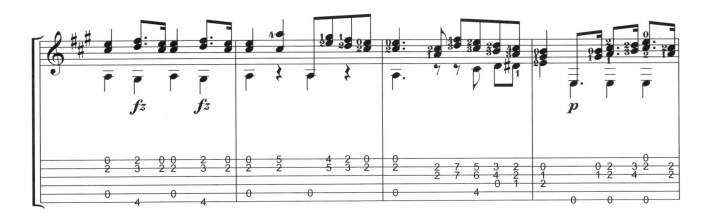

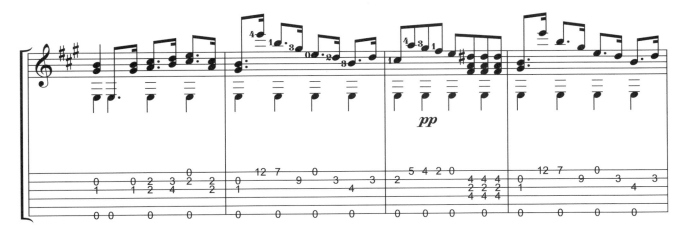

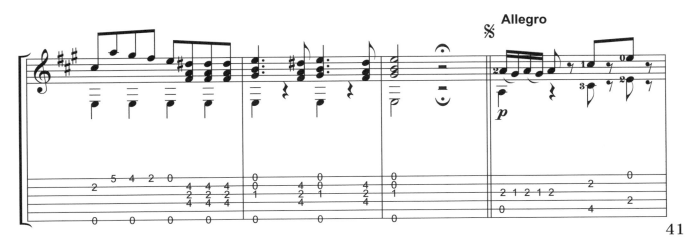

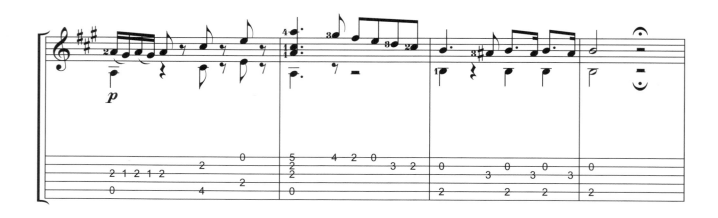

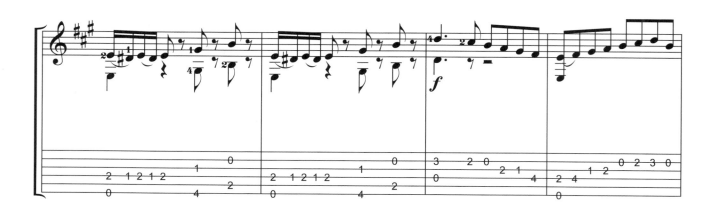

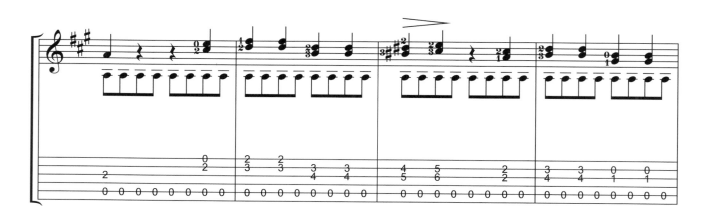

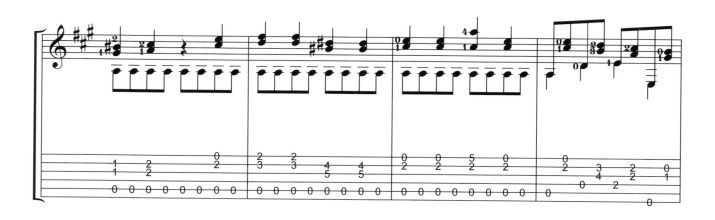

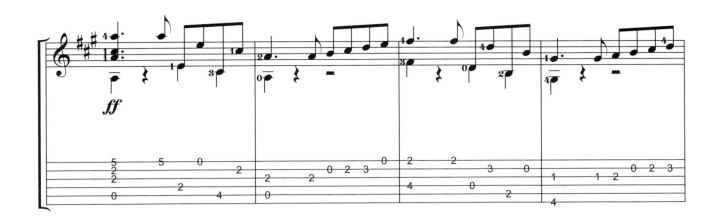

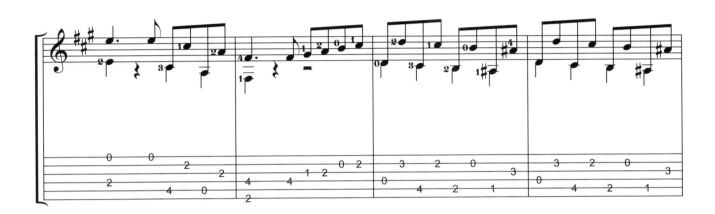

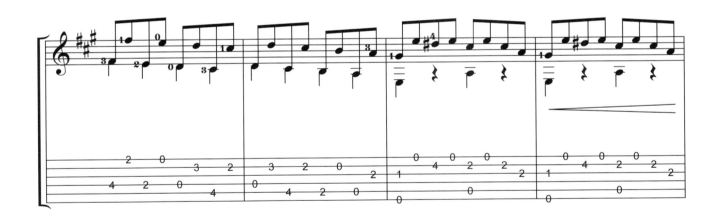

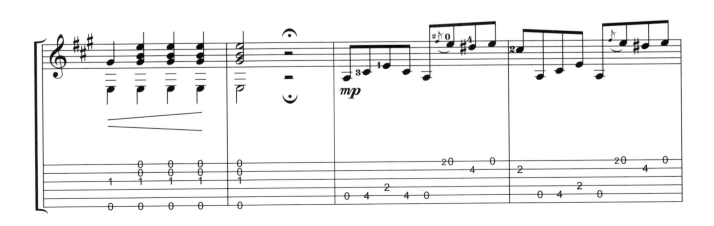

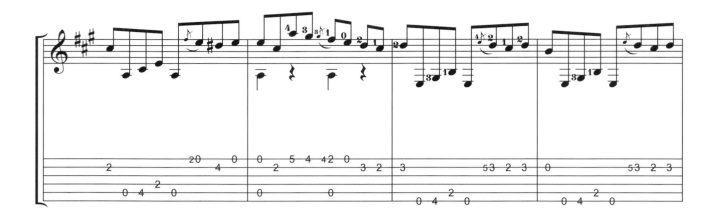

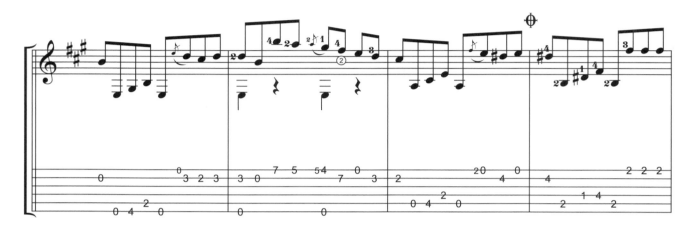

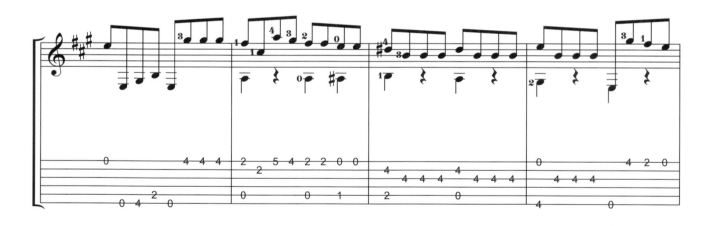

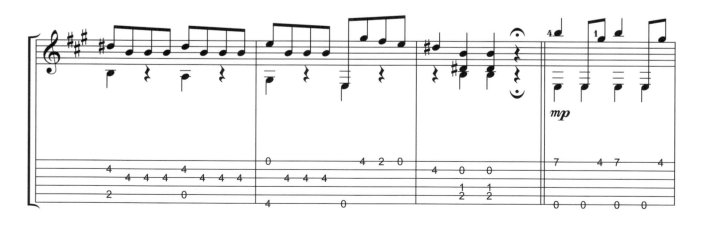

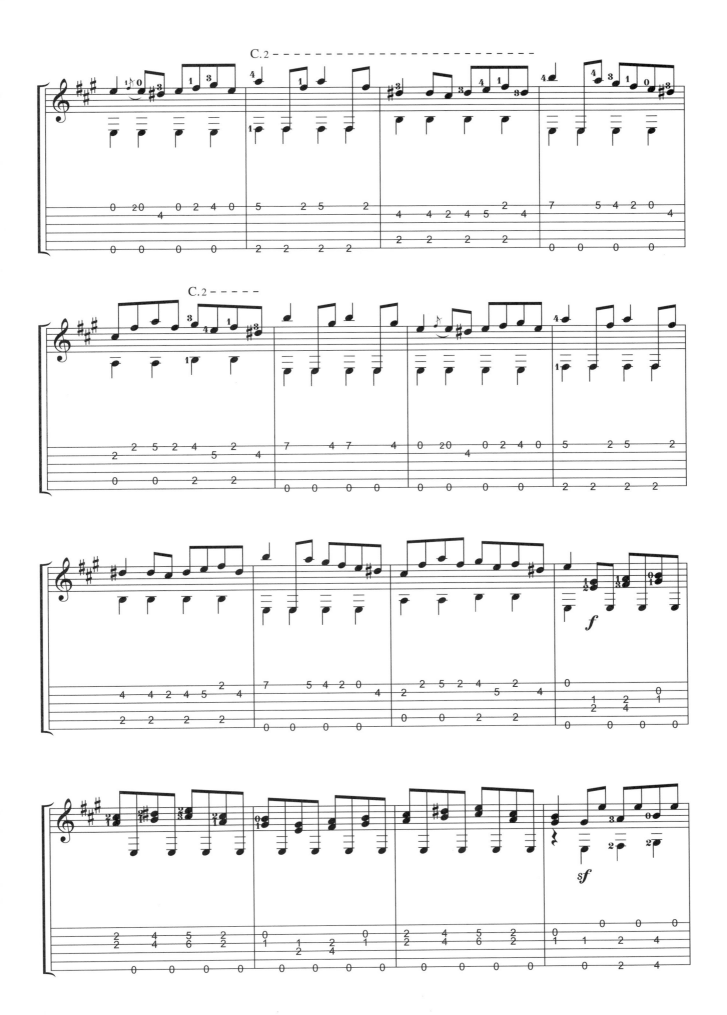

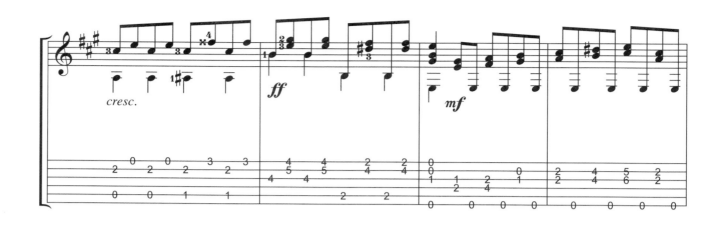

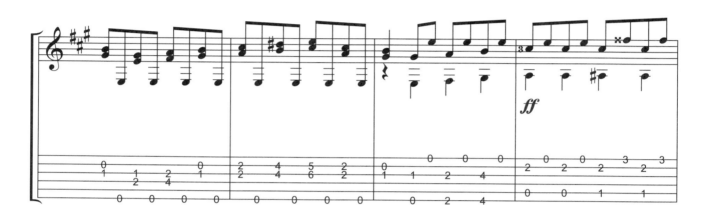

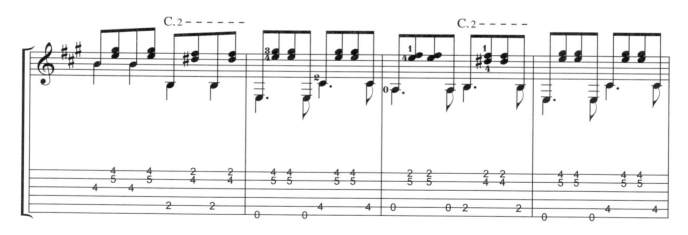

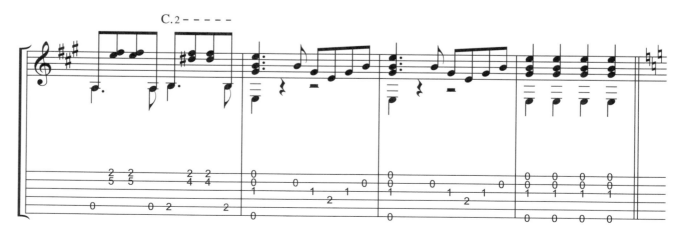

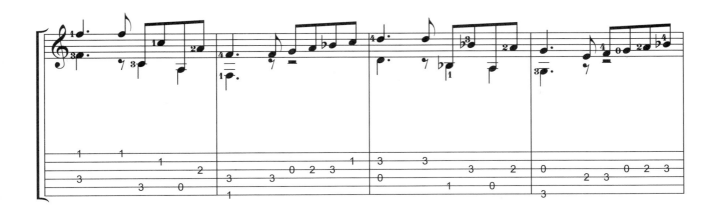

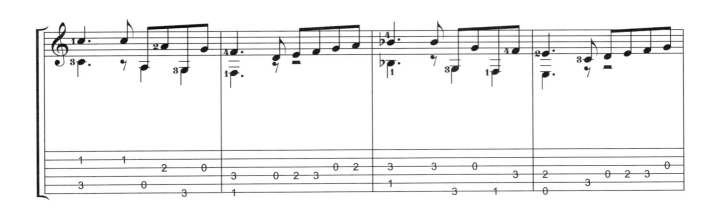

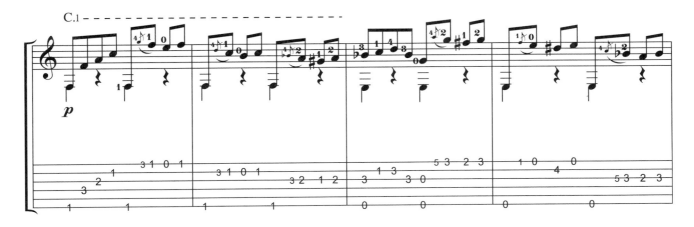

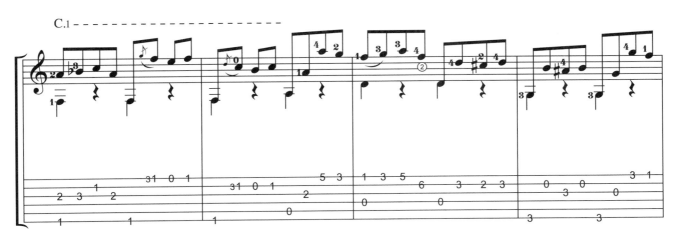

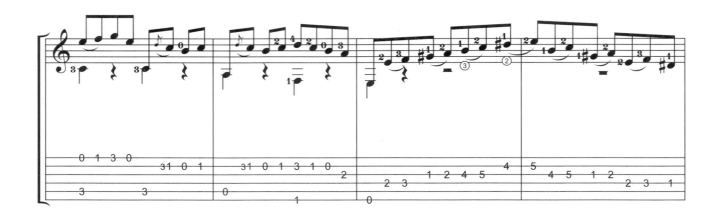

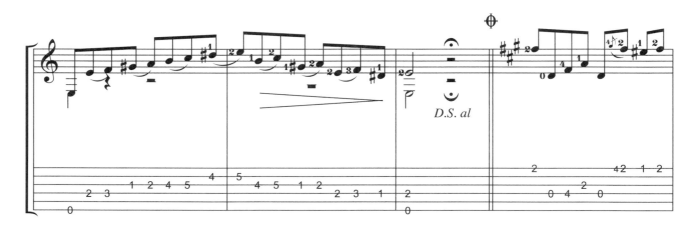

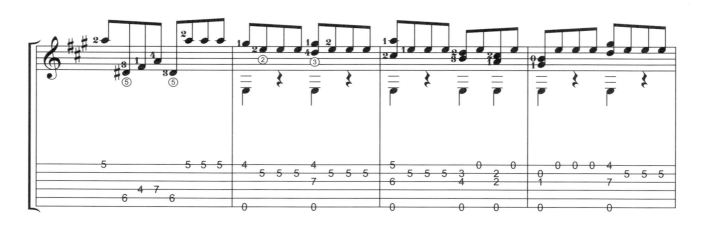

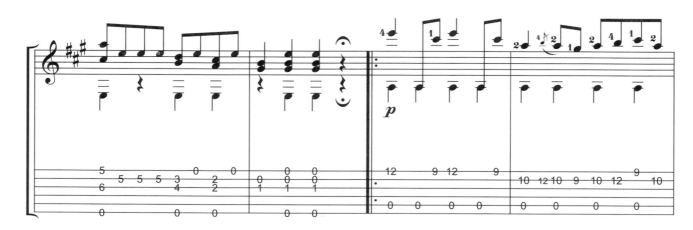

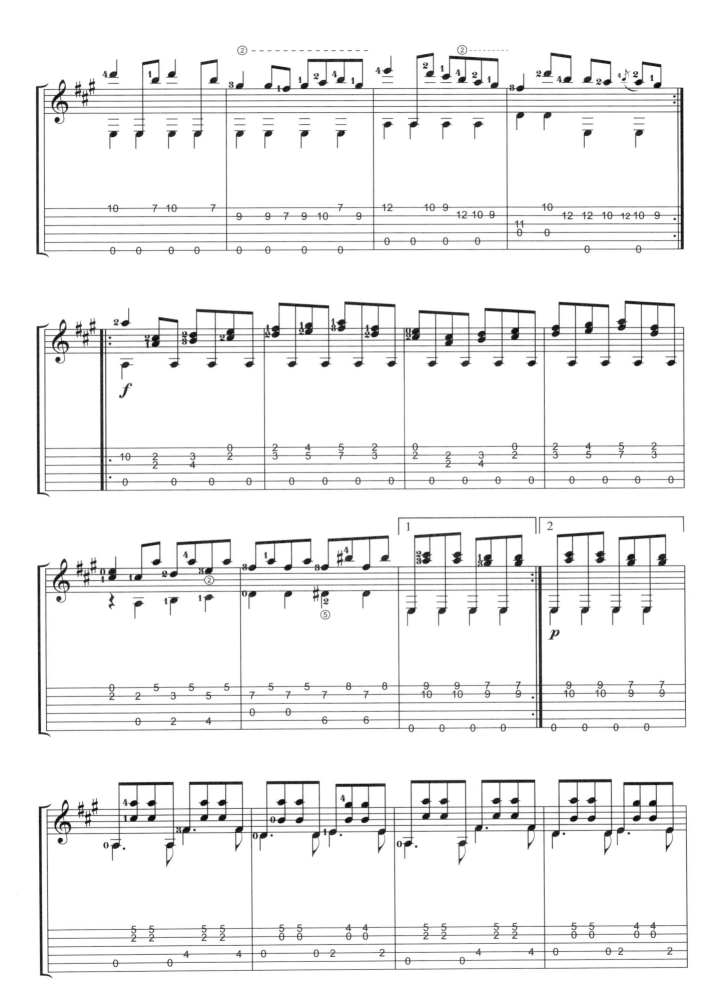

49

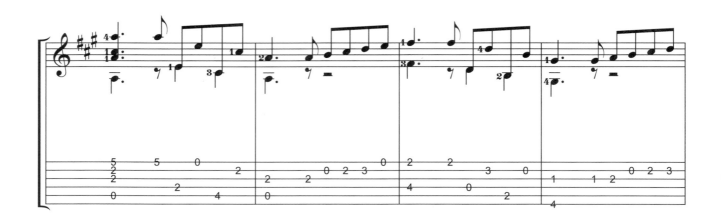

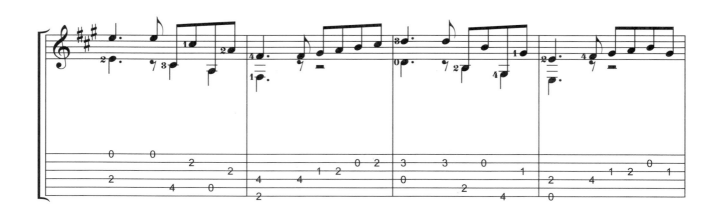

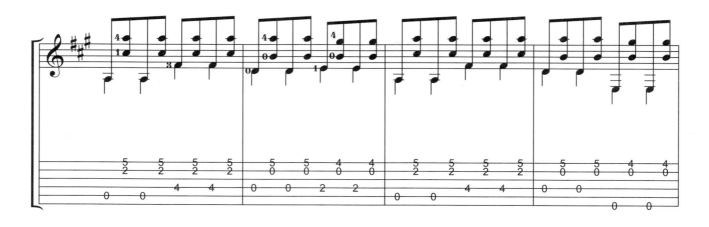

C.2

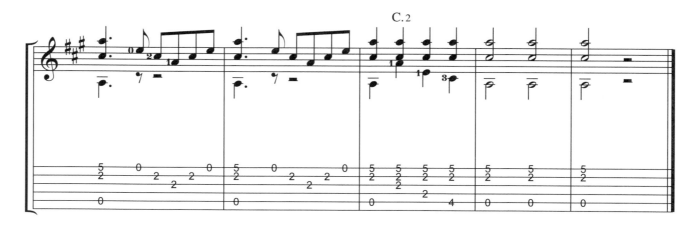

Etude OP.35-17
練習曲

Fernando Sor 費爾南度‧梭爾

　　費爾南度‧梭爾（Fernando Sor），1778年2月14日生於西班牙巴塞隆納，1839年7月10日逝世於巴黎。音樂評論家費第斯曾說：「梭爾是吉他的貝多芬」，可見梭爾在古典吉他音樂史上的地位。梭爾自幼學習吉他、聲樂、作曲、音樂理論等，在他12歲時已是公認的作曲家，17歲時便已發表他的第一部歌劇「Telemaco」。梭爾的身份，除了是演奏家、作曲家外，同時也是一位軍人，由於對拿破崙的景仰，梭爾逃離了祖國西班牙，定居於法國巴黎，並經常於倫敦、俄羅斯等地演出。在作曲方面，除了吉他曲之外，梭爾的作品還有交響曲、芭蕾舞劇、歌劇等大型樂曲，但還是以吉他曲最為出色，他的練習曲更是被後人拿來與史卡拉第的「奏鳴曲」、蕭邦的「前奏曲」相提並論，吉他巨匠塞戈維亞最喜愛且經常演奏的就是梭爾的作品。

　　這首練習曲選自梭爾的作品編號35的24首簡易的練習曲中的第17首。塞戈維亞在梭爾所有的練習曲其中選了20首最有練習價值的練習曲，再加上塞戈維亞所編的運指法，成了今天我們所熟悉的「梭爾20首練習曲」，這首曲子也收錄在20首練習曲裡的第六首。

　　此曲以D大調寫成，主要分成兩個聲部，練習各聲部獨立的旋律線和音樂性的訓練是很好的練習曲。全曲充滿了優美的旋律，再加上低音聲部巧妙的陪襯，許多吉他愛好者深深被此曲所吸引，受愛好的程度不輸給梭爾的另一首練習曲「月光」。

Etude OP.35-17

練習曲

Fernando Sor

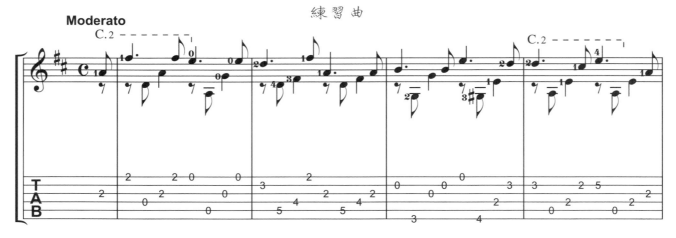

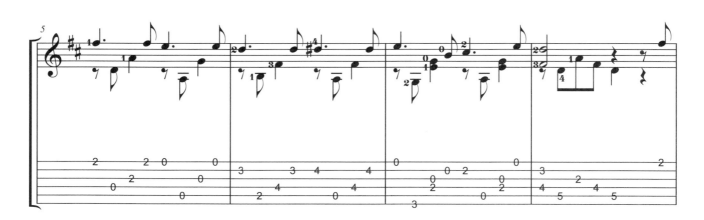

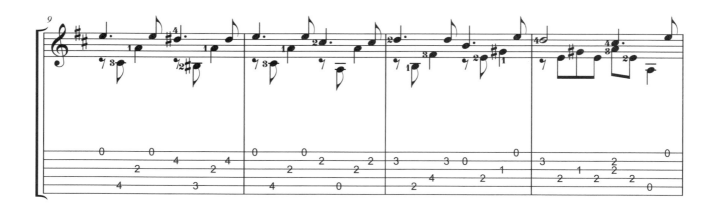

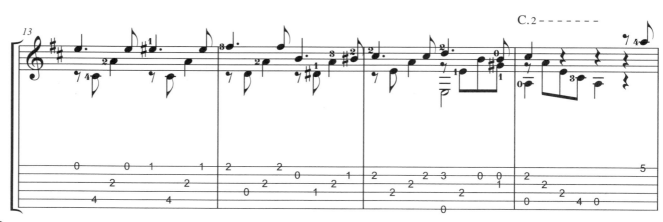

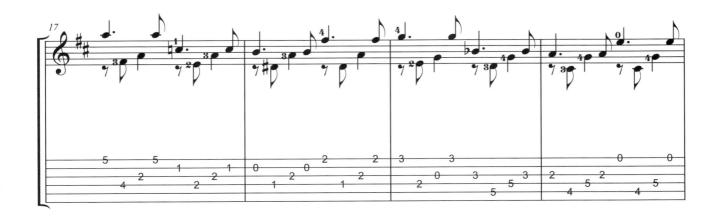

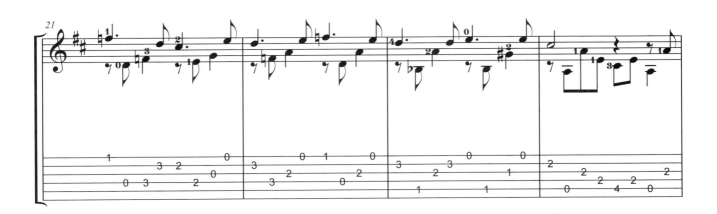

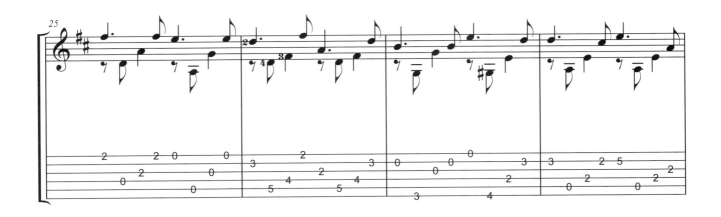

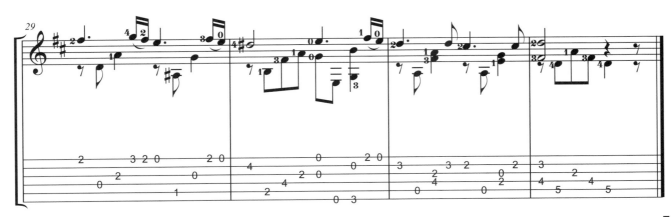

Fantasia Original

獨創幻想曲

Jose Vinas　　荷西‧維納斯

　　荷西‧維納斯（Jose Vinas），1823年出生於西班牙巴塞隆納。他從小就在巴塞隆納當地教會附屬的音樂學院學習音樂知識，但大部分的音樂修養還是自學而來。早期他專精於演奏小提琴與鋼琴，但最喜愛的還是古典吉他，也成為當時享有名氣的古典吉他演奏家及作曲家。1884年62歲時，他以指揮家和吉他演奏家的身分巡迴歐洲各大國家及城市旅行演出，包括：瑞士、法國、義大利、德國、英國等，獲得相當大的成就。1888年逝世於巴塞隆納。

　　維納斯留下來的作品不多，較出名的就是這首「獨創幻想曲」（Fantasia Original）。全曲由三個部份組成，第一段是序奏的部份，稍快的行板，e小調。利用快速的單音帶出完整的小調和絃，製造出一種緊張不安的情緒。第二段轉到E大調，快板，充滿愉悅的氣氛。經過一段裝飾奏之後，樂曲轉入第三段顫音的部份，也是此曲最精華的部份。彈奏時要注意顫音技巧的表現，旋律線要優美的表現出來，和絃的轉換連接也要特別注意。

Fantasia Original

獨創幻想曲

Jose Vinas

Andante mosso

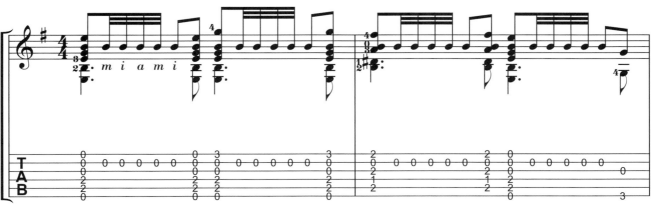

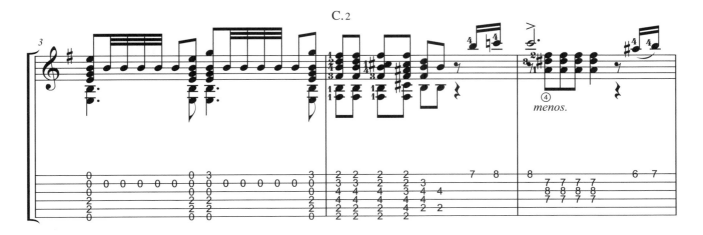

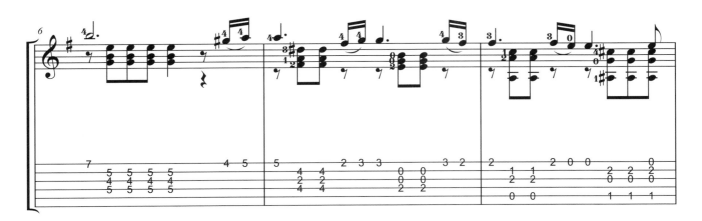

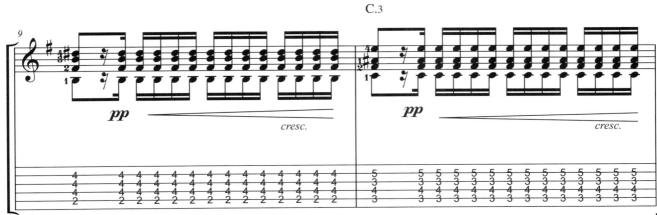

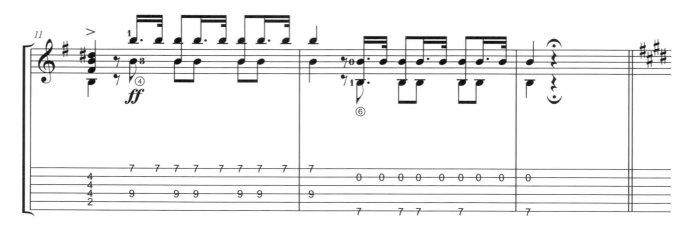

Allegro

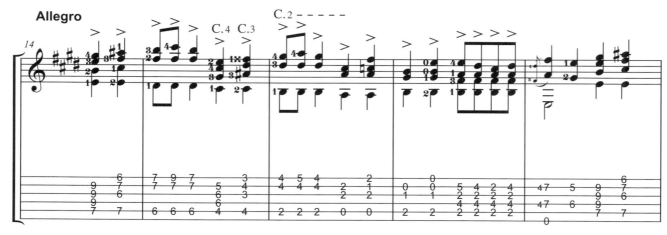

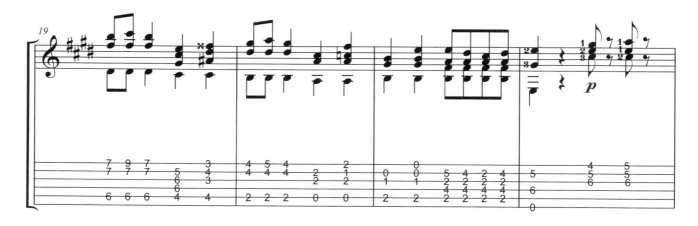

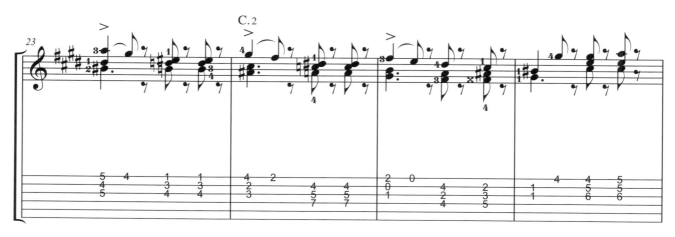

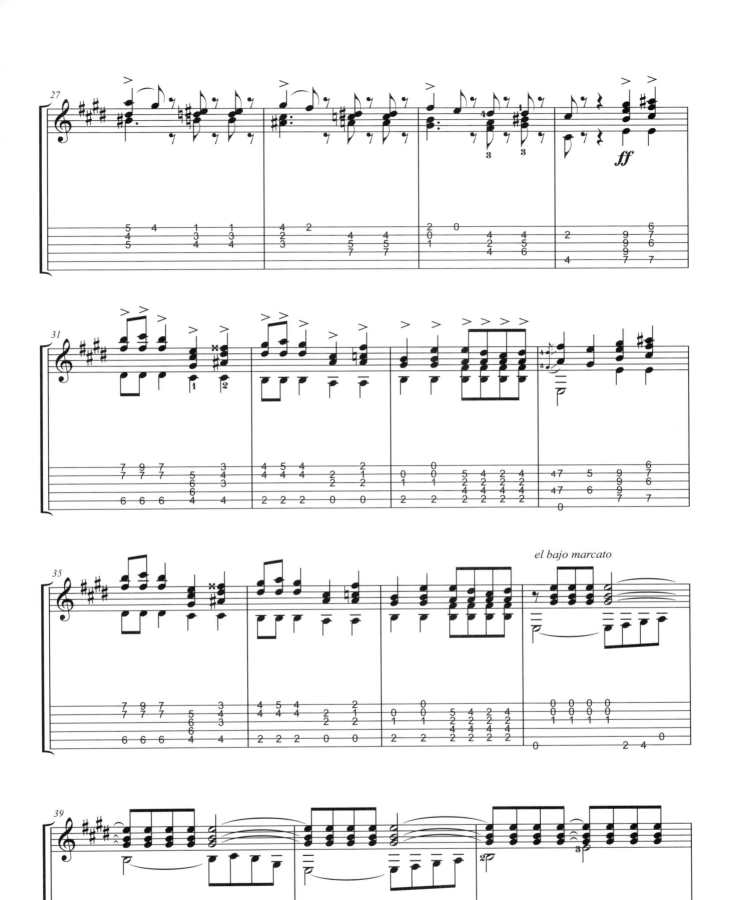

el bajo marcato

ff

57

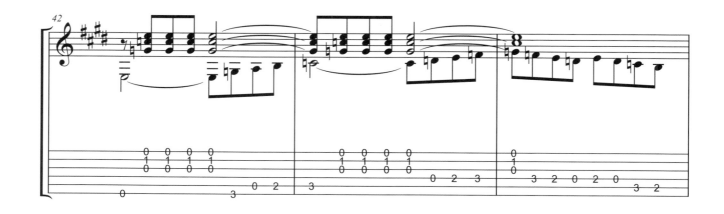

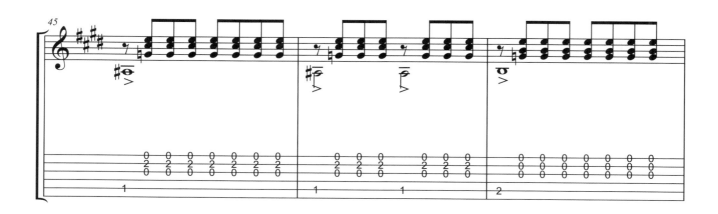

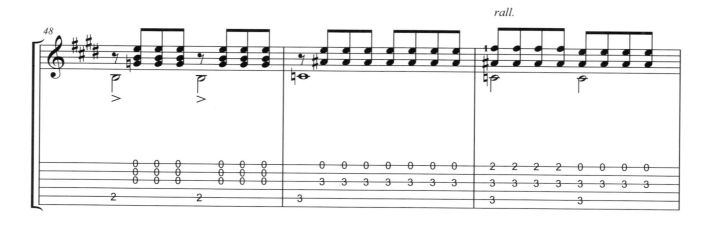

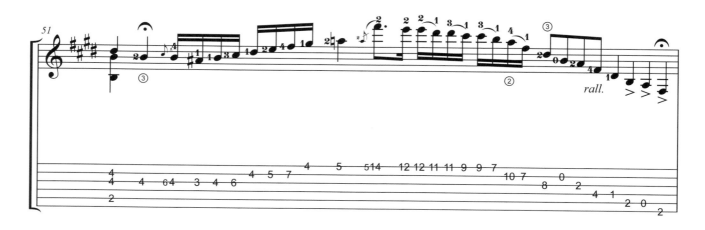

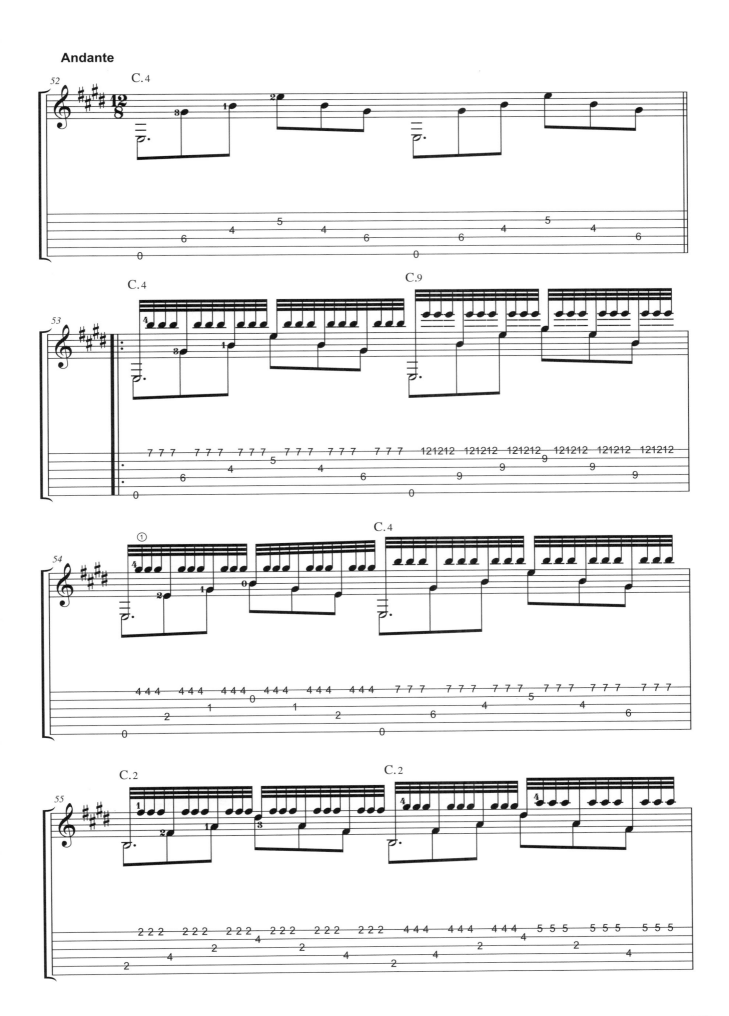

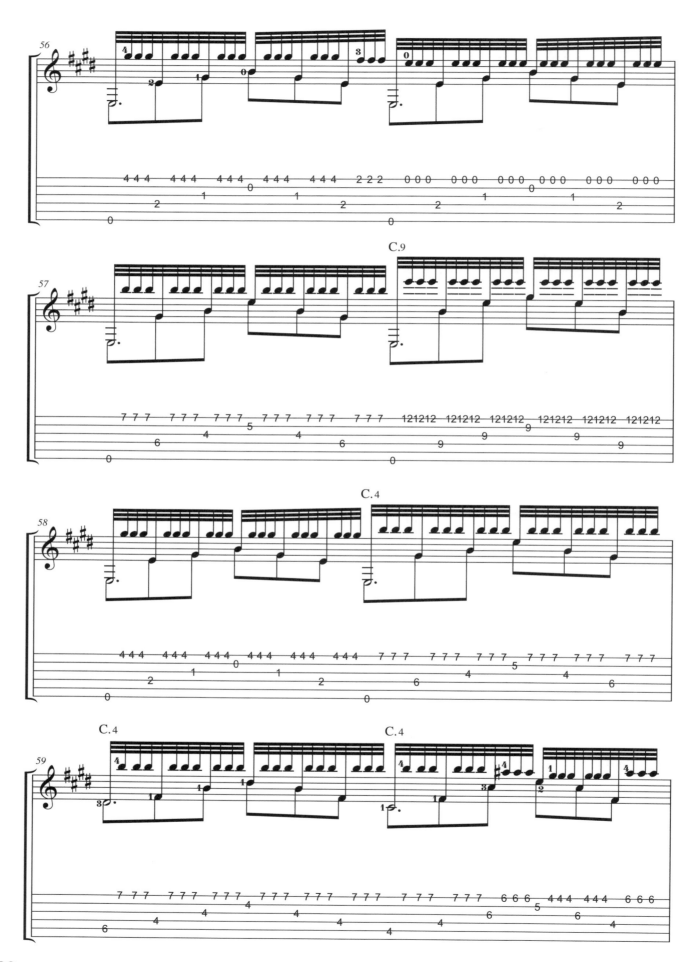

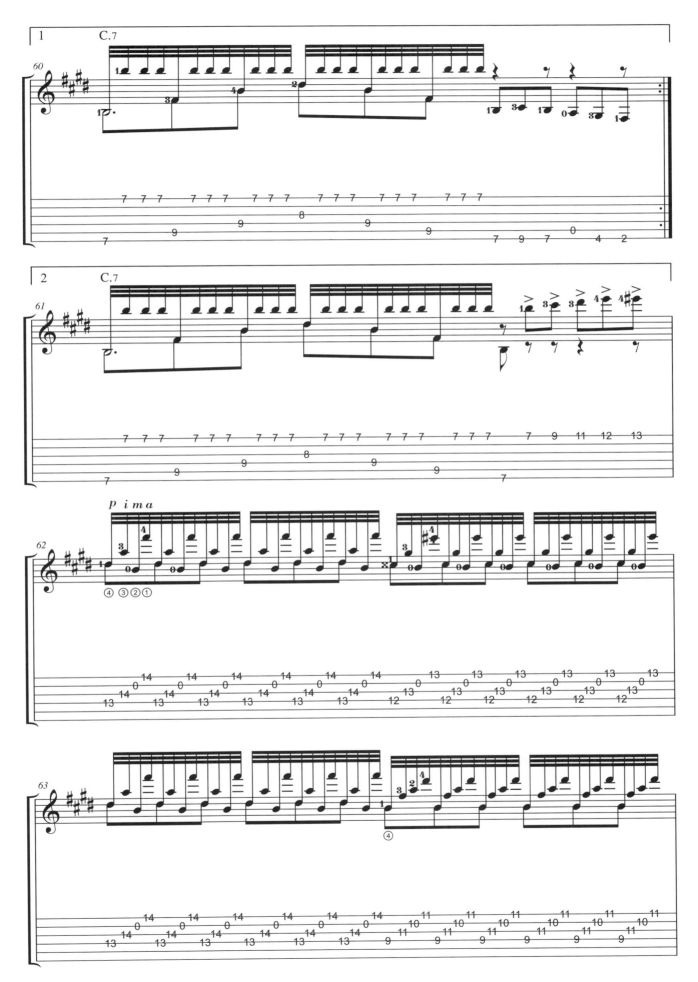

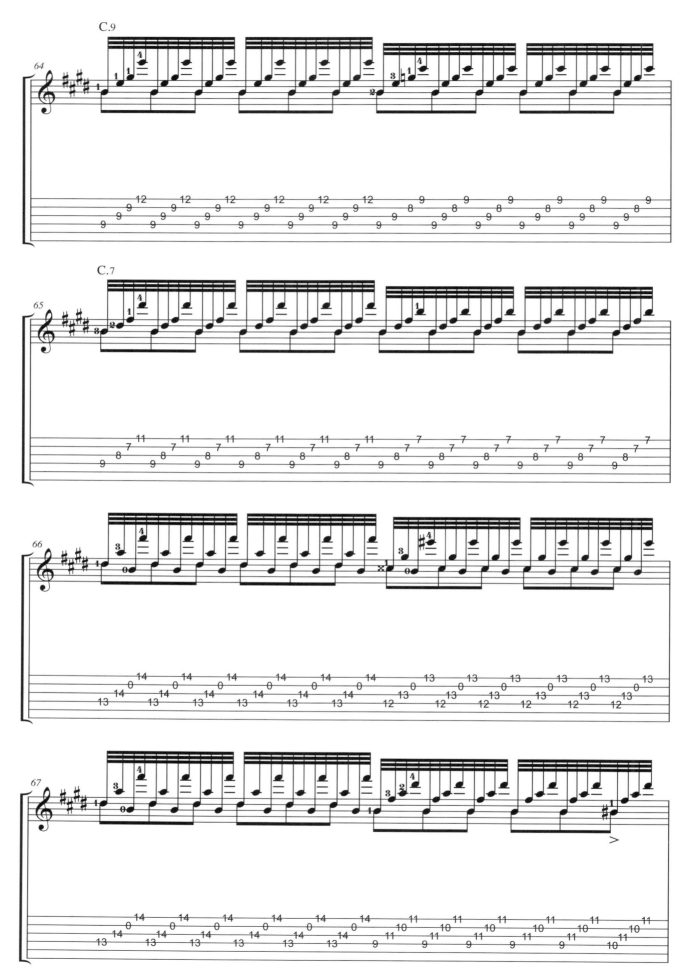

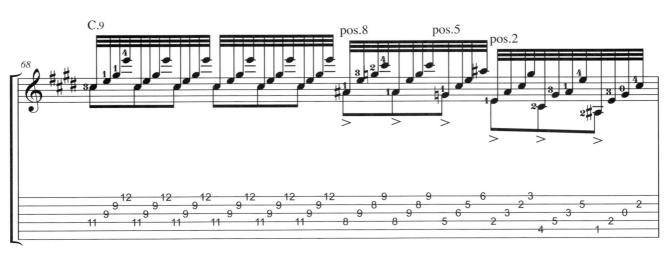

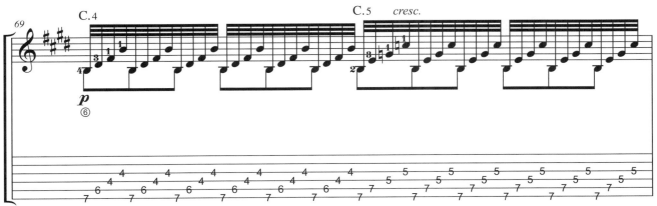

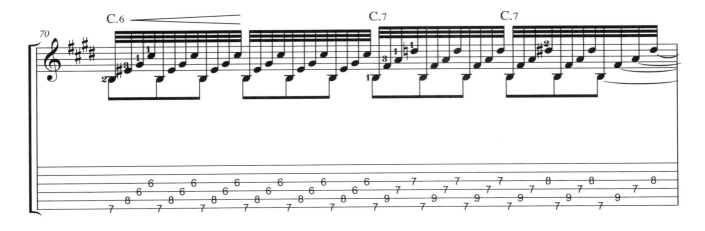

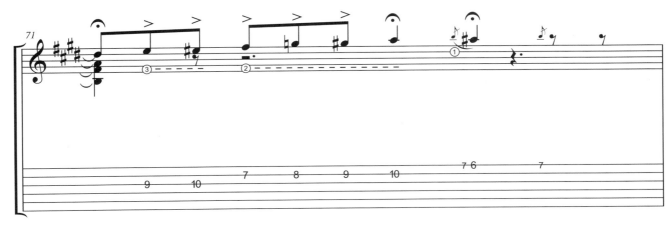

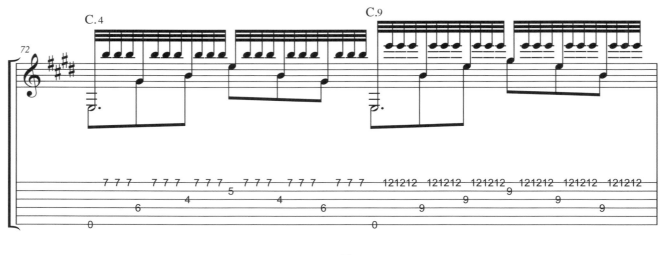

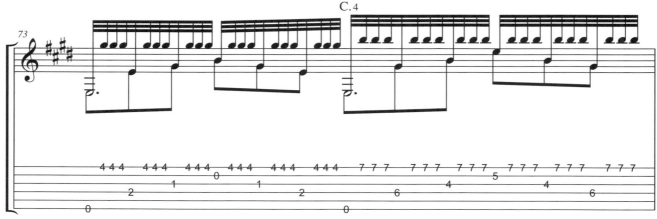

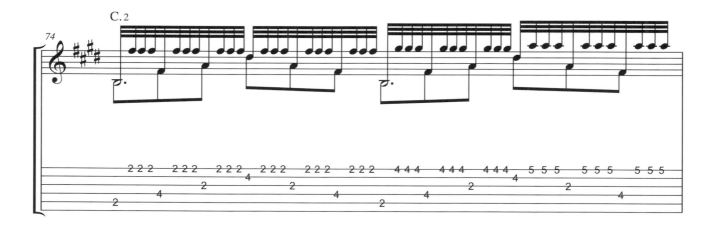

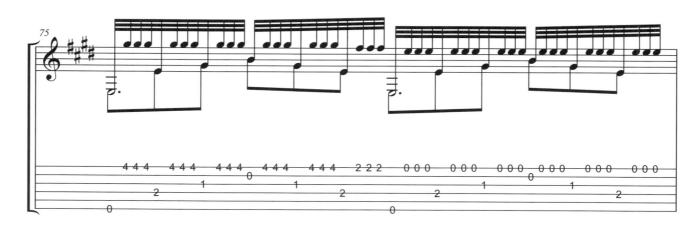

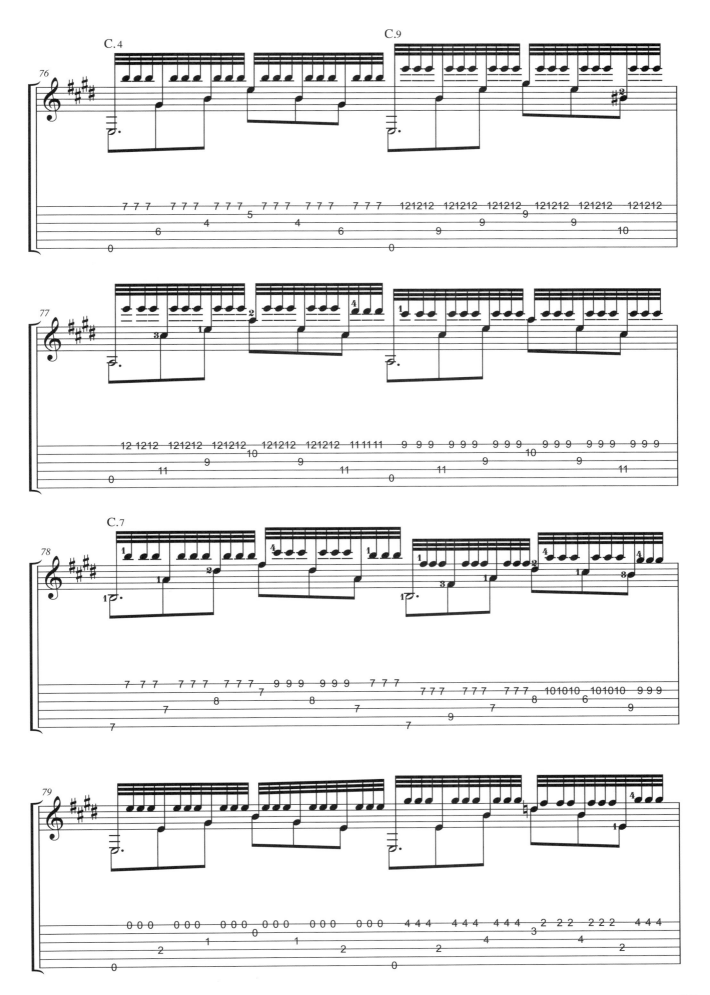

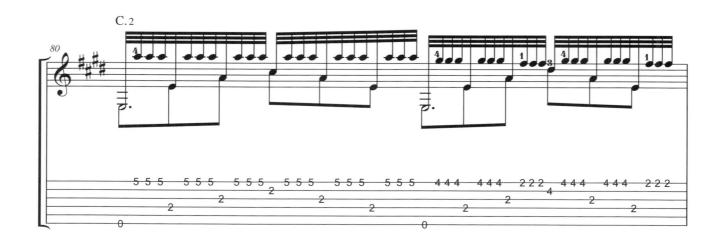

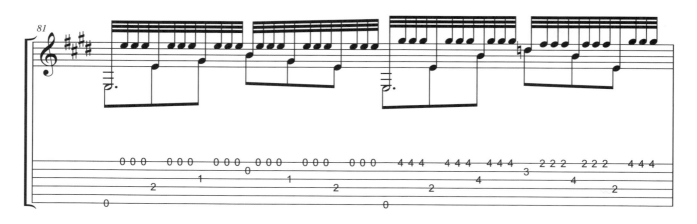

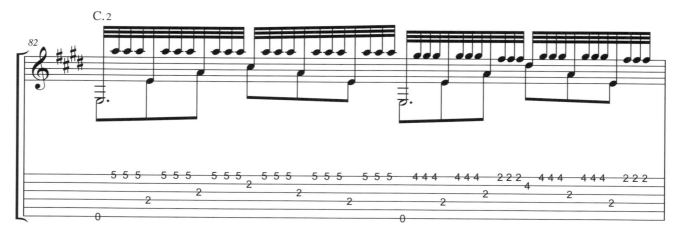

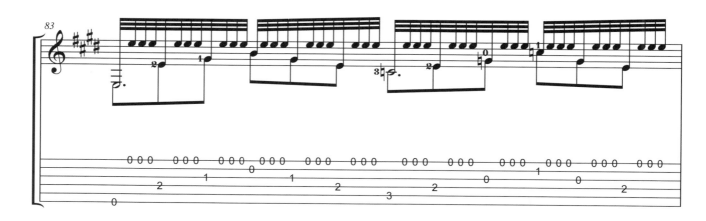

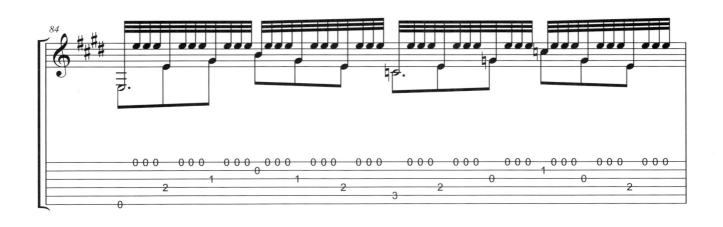

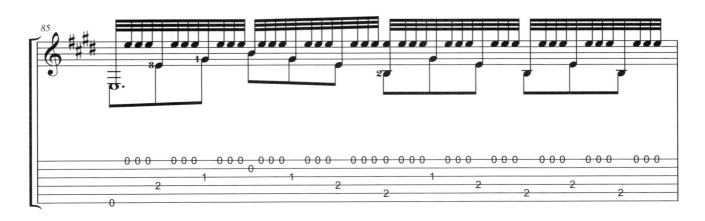

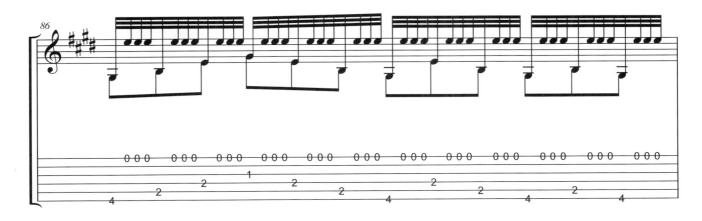

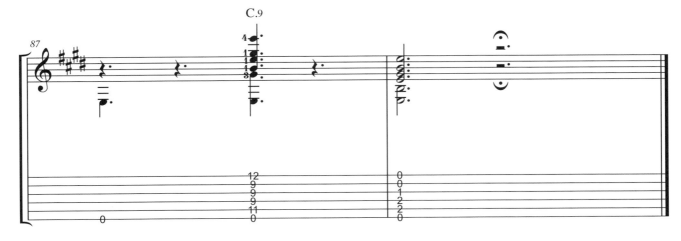

Variations on a Theme of Handel
韓德爾的主題與變奏曲（快樂的鐵匠）

Mauro Giuliani　馬諾・朱利安尼

　　朱利安尼（Mauro Giuliani），義大利古典吉他演奏家、作曲家，1781年7月27日生於義大利巴列塔（Barletta），1829年5月8日逝世於拿坡里。從小就展露了他在音樂上的才華，專精於演奏古典吉他、小提琴、長笛等。青年時期就以演奏吉他聞名於歐洲，並在各地巡迴演出。1806年之後定居於奧地利首都維也納，這期間不斷致力於作曲、教學、還有參與各項音樂會的演出，靠著吉他音樂讓他在維也納的樂壇上佔有一席之地。

　　此曲是朱利安尼根據韓德爾的作品「快樂的鐵匠」的主題所做的變奏曲，原曲是韓德爾的「詠歎調與變奏」古鋼琴曲，又叫做「快樂的鐵匠」是因為有一次韓德爾到英國時，一個夏日的午後他外出散步，突然遇到傾盆大雨。於是他急急忙忙的走到人家的屋簷下避雨，滴滴答答的雨聲和屋裡鐵匠打鐵的聲音相伴隨。韓德爾馬上得到創作的靈感，回家之後揮筆寫下了這首「快樂的鐵匠」。

　　這首「韓德爾的主題與變奏曲」由主題與六段變奏和尾奏組成。主題部份除了旋律之外，伴奏多以四分音符為主，上下聲部以一對一對位法寫成。第一變奏以八分音符加快節奏，旋律沒有太多的改變。第二變奏組成音符變成更快的三連音，樂曲也跳脫旋律的框架，把位轉換時要特別注意。第三變奏組成的音以十六分音符為主，彈奏的速度又更快，注意圓滑奏技巧的練習。第四變奏速度要更快，消音的技巧在這個變奏非常重要，要確實把音消乾淨。第五變奏，樂曲從A大調轉到了a小調，整體速度變慢，音樂性的要求是這個樂章的重點。第六變奏，樂曲又回到A大調，速度越快越好，連尾奏的部份要有一氣呵成的氣勢。

Variations on a Theme of Handel

韓德爾的主題與變奏曲（快樂的鐵匠）

Mauro Giuliani

Theme

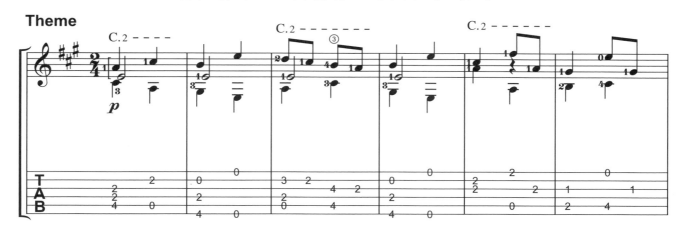

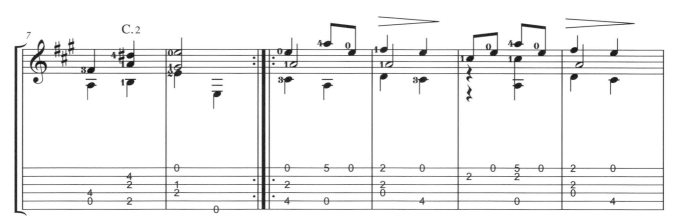

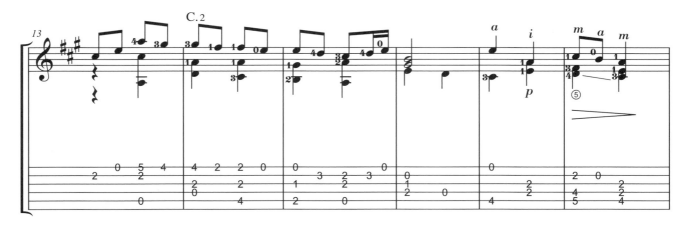

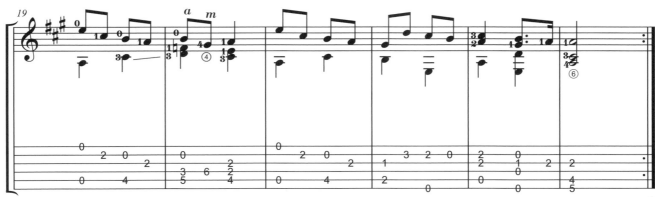

Var. 1

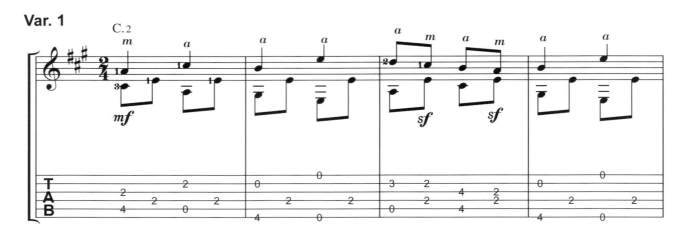

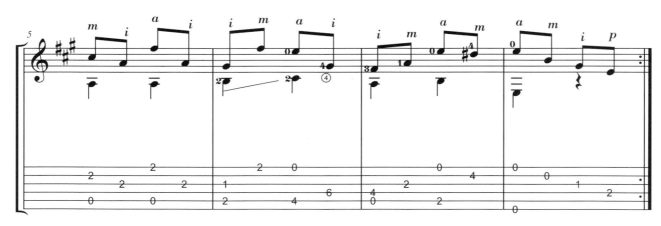

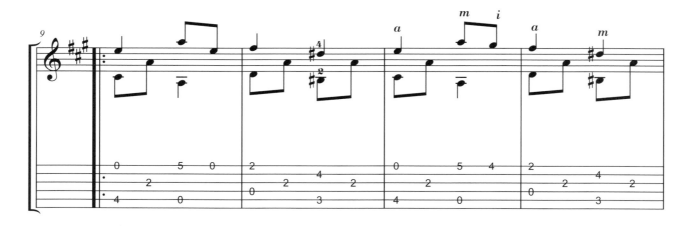

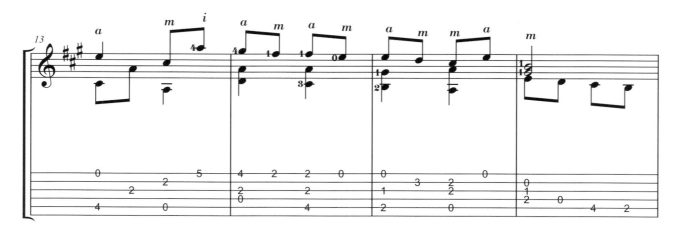

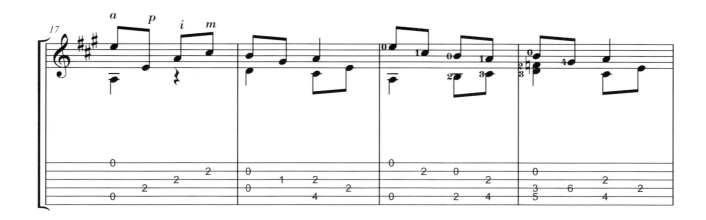

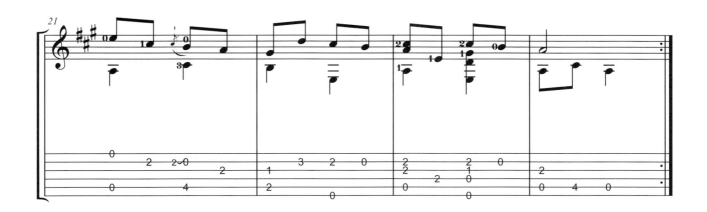

71

Var. 2

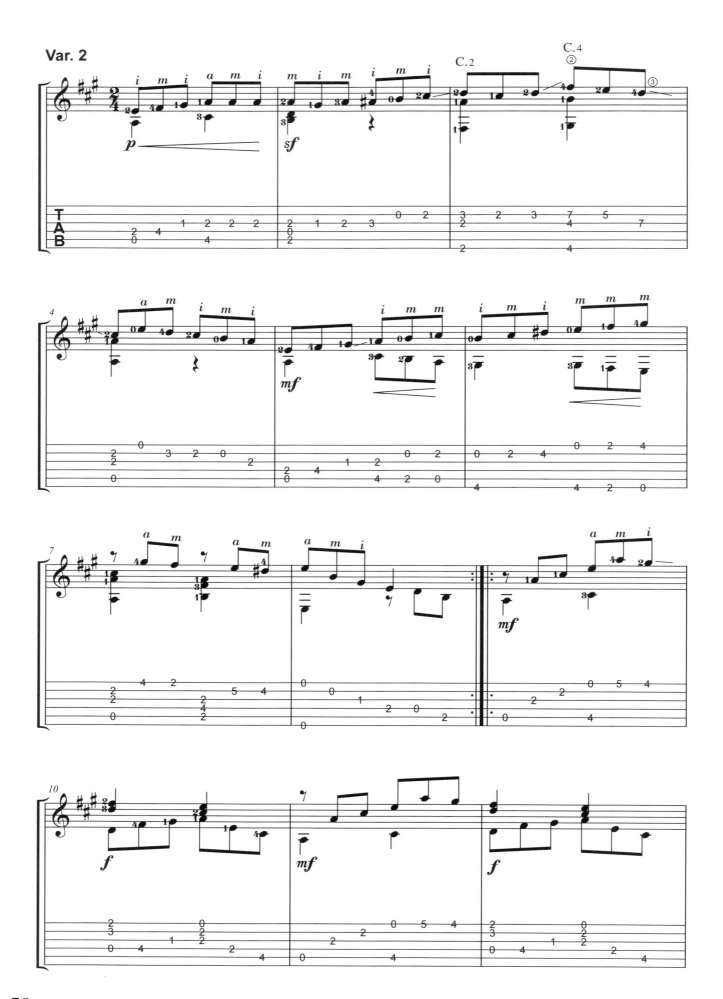

72

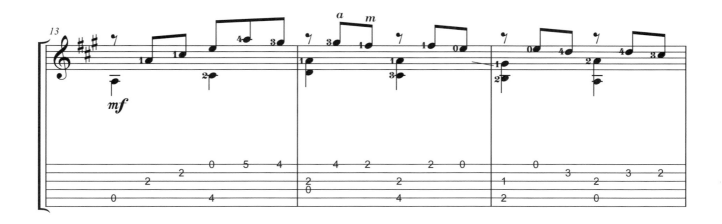

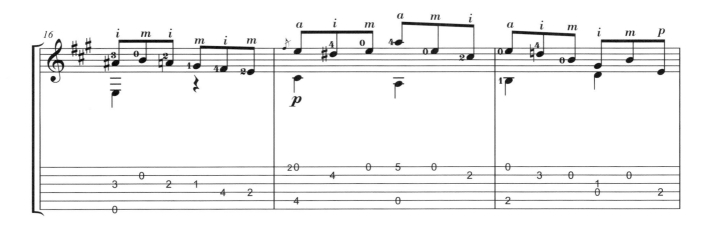

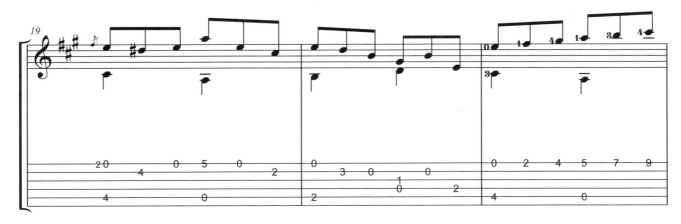

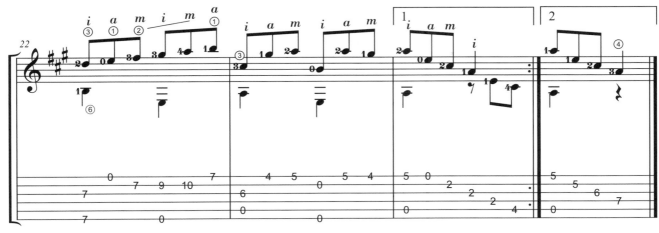

Var. 3

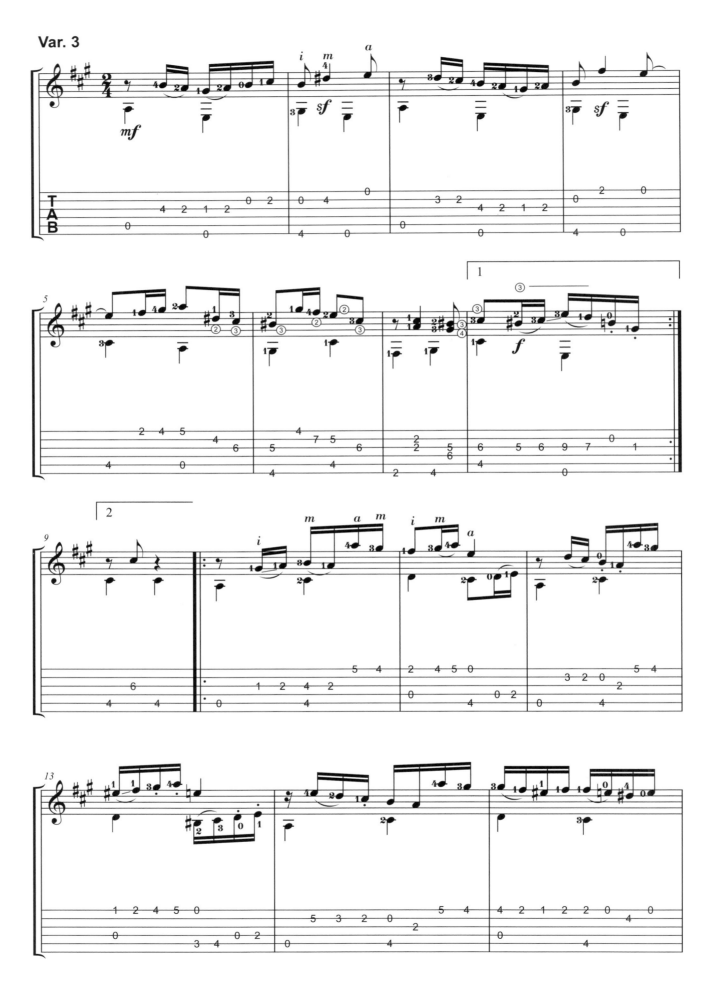

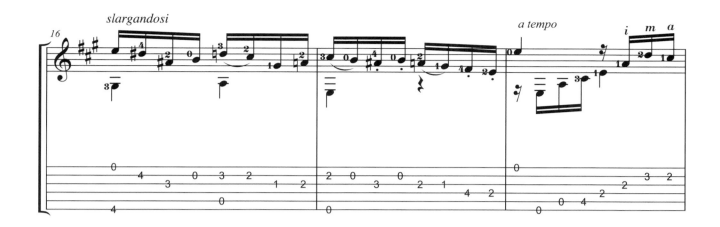

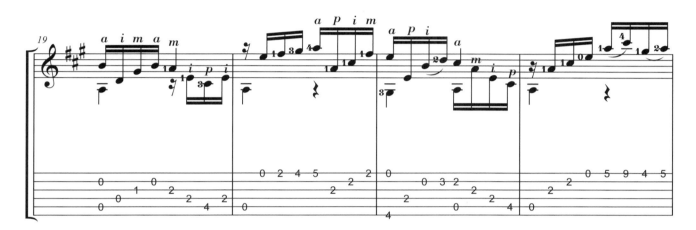

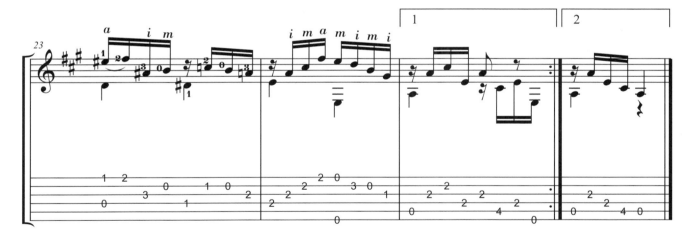

75

Var. 4

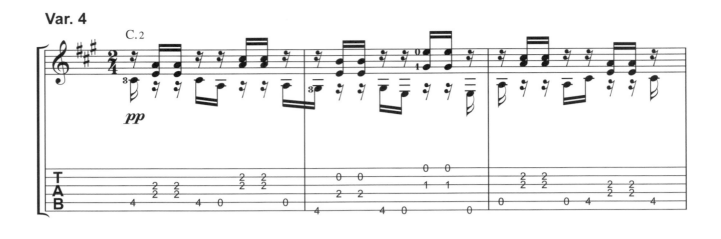

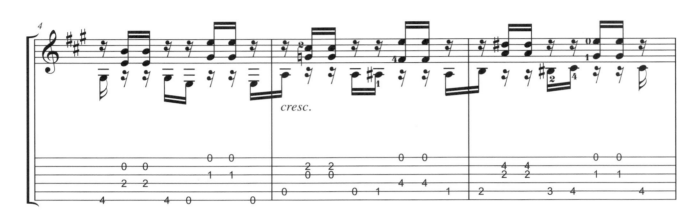

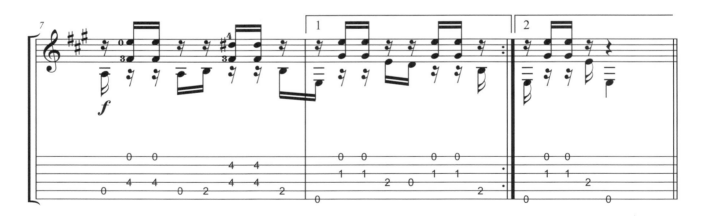

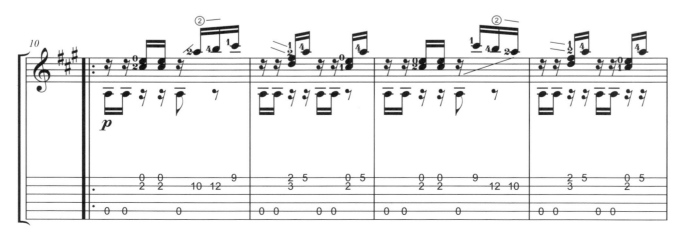

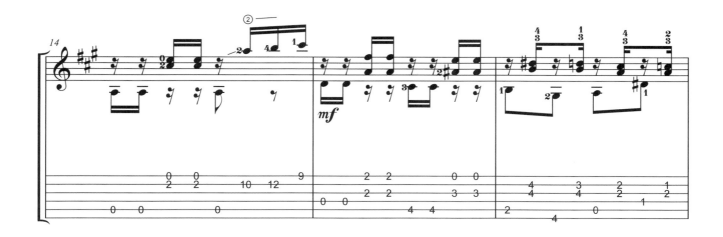

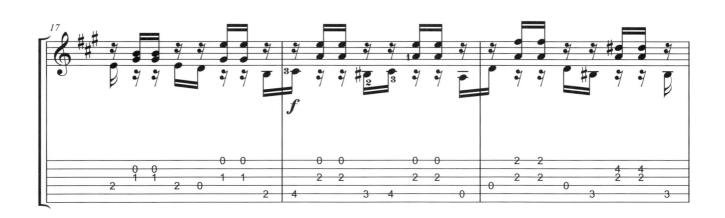

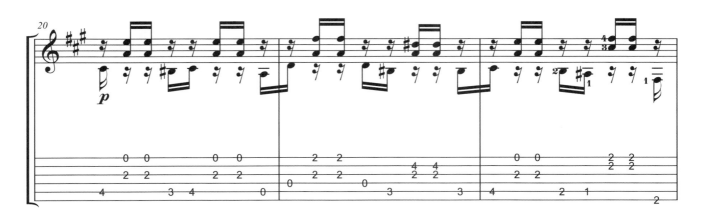

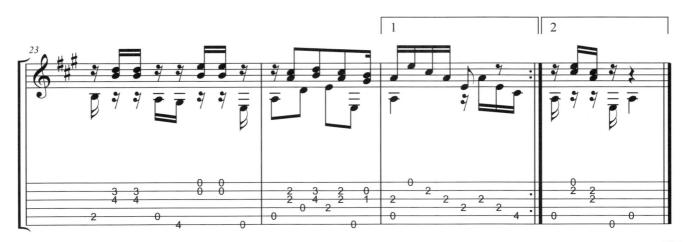

Var. 5
Minore sostenuto

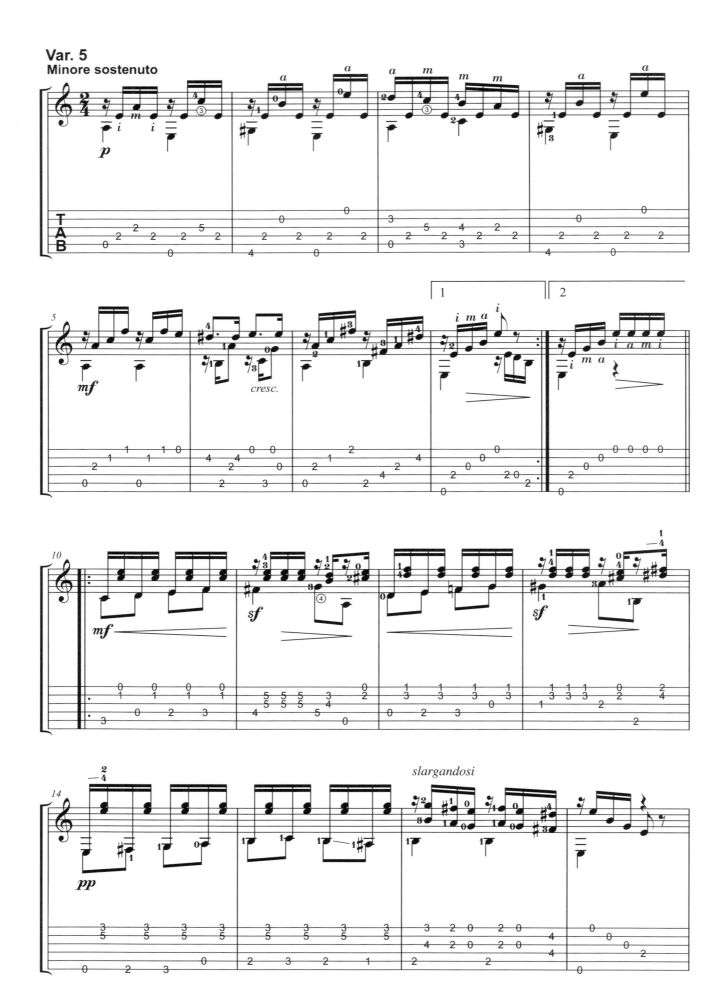

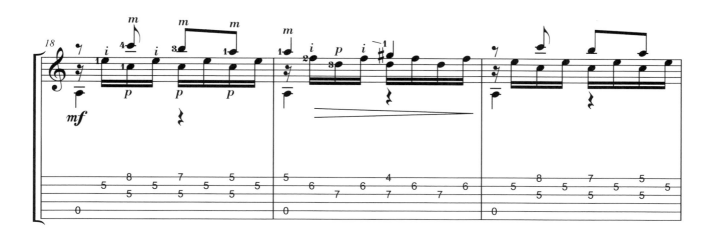

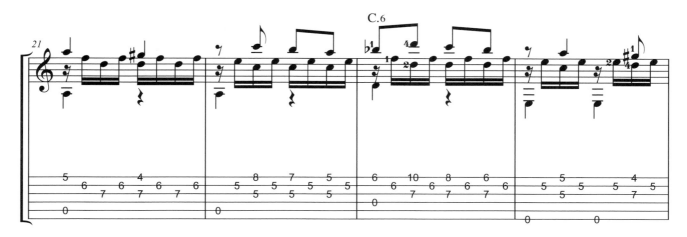

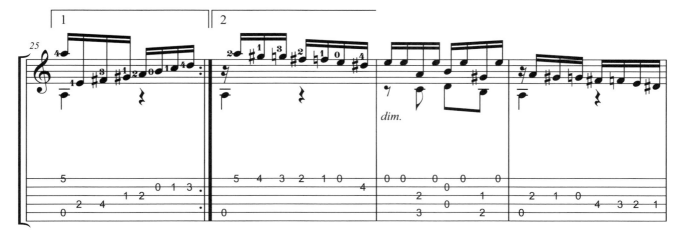

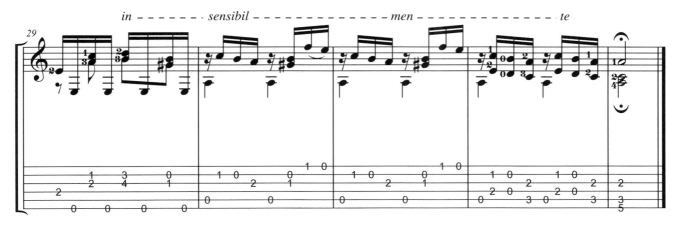

Var. 6

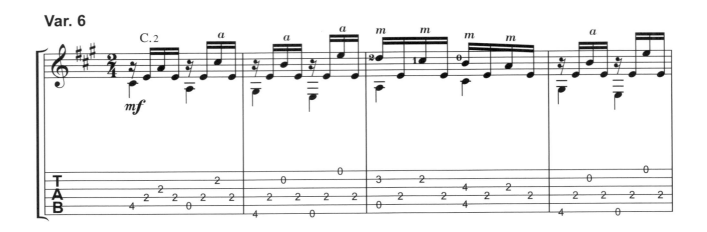

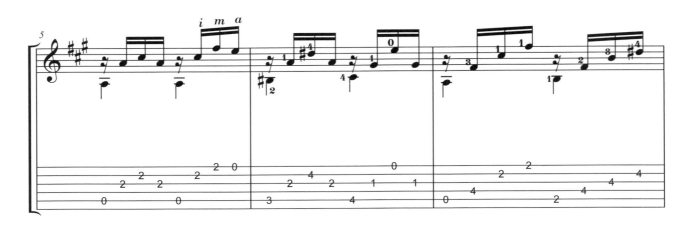

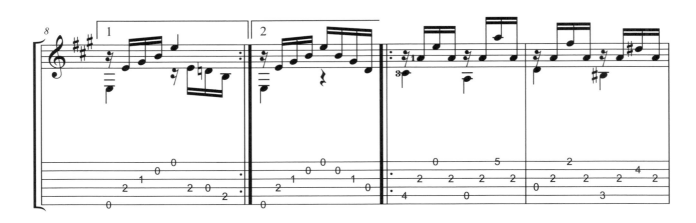

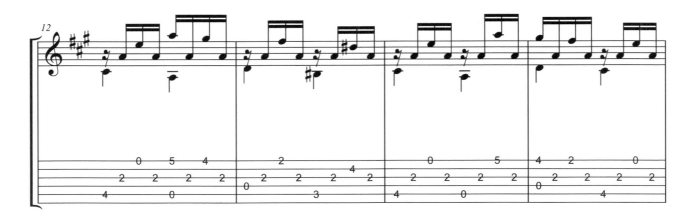

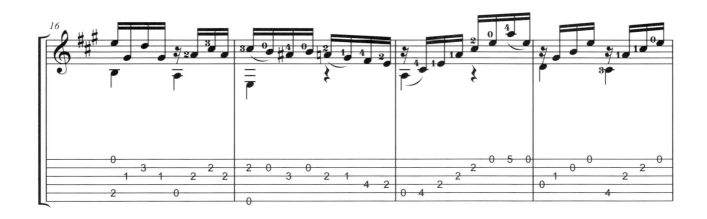

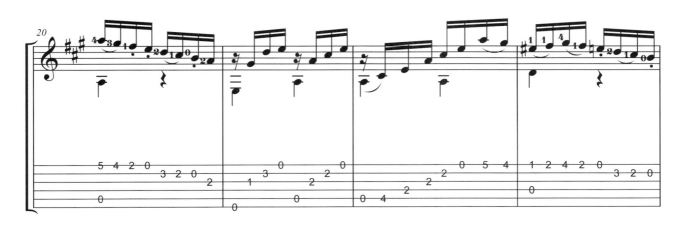

FINALE

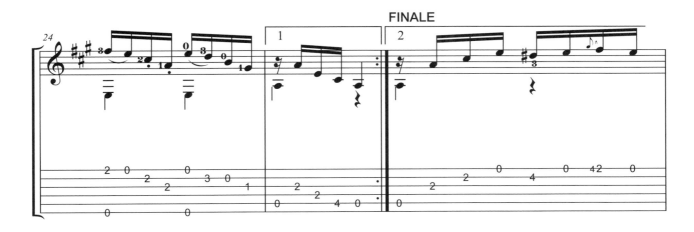

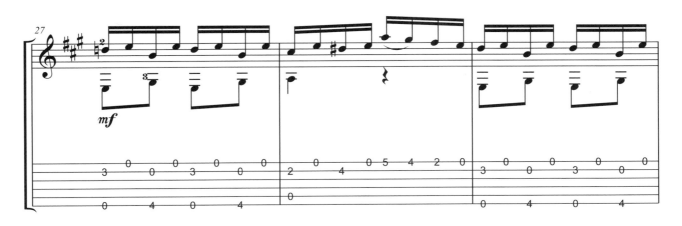

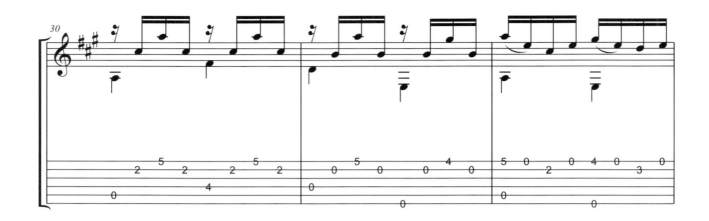

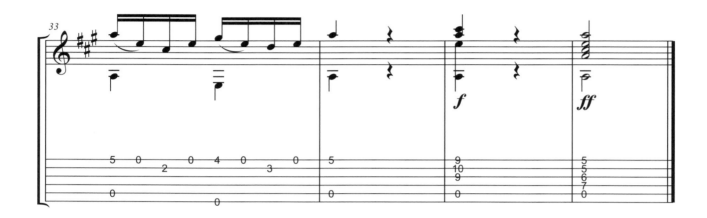

82

Etude No.11
第十一號練習曲

H. Villa Lobos　魏拉‧羅伯士

　　魏拉‧羅伯士（H.Villa Lobos），巴西著名吉他作曲家，生於1887年，逝於1949年。自幼學習大提琴與吉他，並鑽研巴哈的音樂精神，他的作品中常加入了大量的巴西傳統音樂素材。36歲時赴法國遊學，並發表新作，奠定他在歐美樂壇的地位。他的作品多達上千首，最重要的作品就屬他為吉他所寫的「五首前奏曲」、「十二首練習曲」與「鳩羅曲」，這些吉他作品可說是「現代吉他音樂」的先驅。作曲的手法打破了吉他音樂自古典、浪漫時期的吉他音樂風格。由於他對吉他這項樂器的深入了解，大量運用了同一指型在吉他琴格上移位，讓吉他發出不同於其他樂器特有的音響效果。

　　本曲選自魏拉‧羅伯士的十二首練習曲中的第十一首。一開始是充滿神秘性旋律的慢板，旋律要以歌唱性的方式彈奏出來。過門之後，加快速度，樂曲呈現的是有精神、有活力的，低音部分用p指彈奏三度和聲的旋律，伴奏則以i、m指快速彈奏空弦的sol與si兩個音，形成一種急促壓迫的效果。接下來作曲家運用p指同時彈奏八度音來模仿戰鼓的聲音，i、m、a指則彈奏不同弦上的同一音，做出鐘聲的效果　，同一指型在吉他琴格上不停的移位，這正是魏拉‧羅伯士作曲的精神所在。在戰鼓樂段過後，旋律又回到三度和聲，然後在神祕的旋律中結束。

Etude No.11

第十一號練習曲

H.Villa Lobos

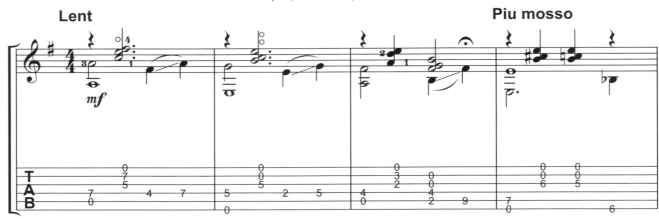
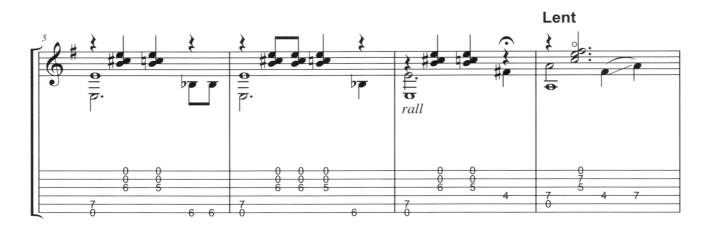
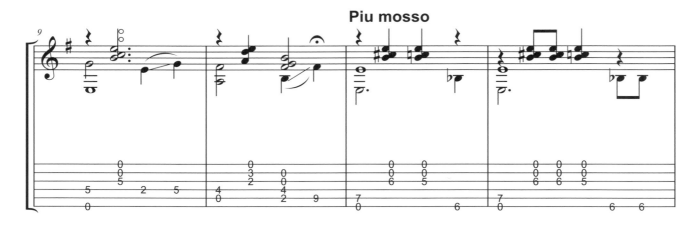
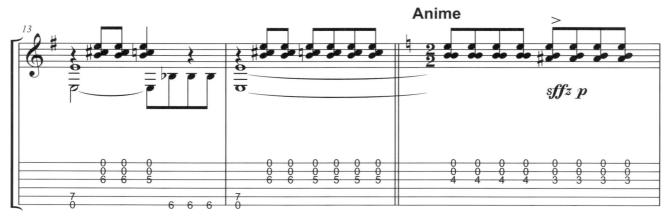

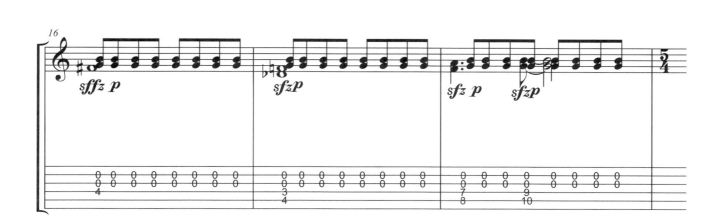

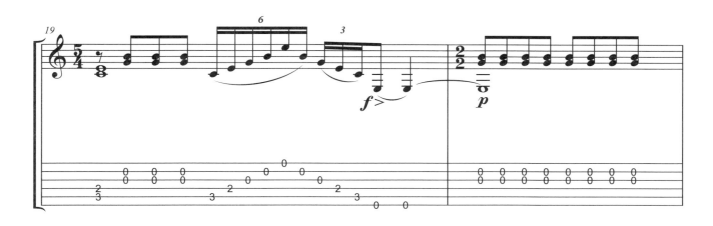

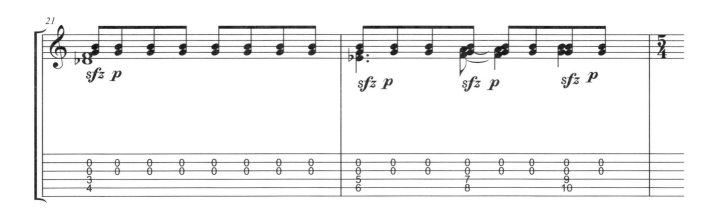

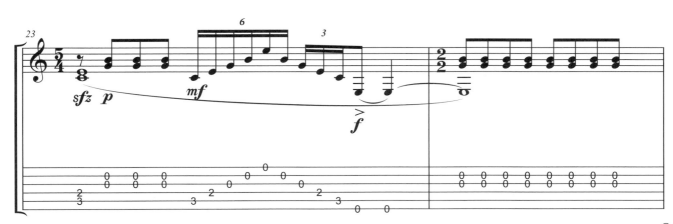

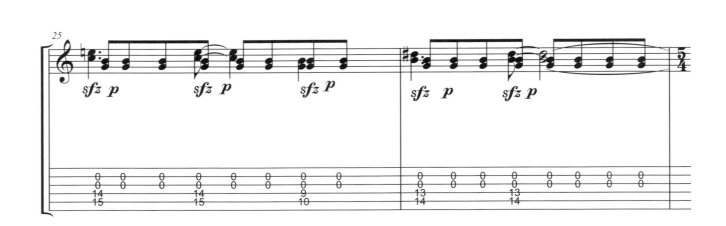

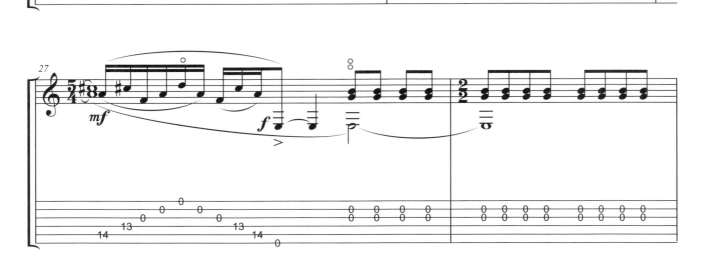

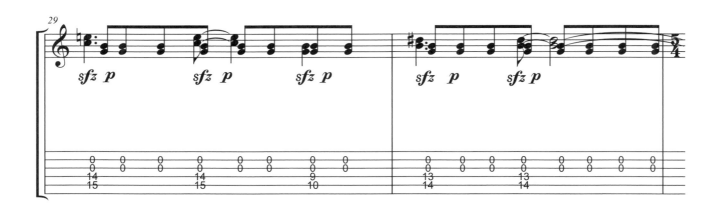

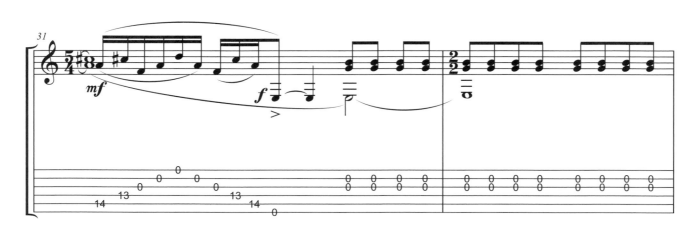

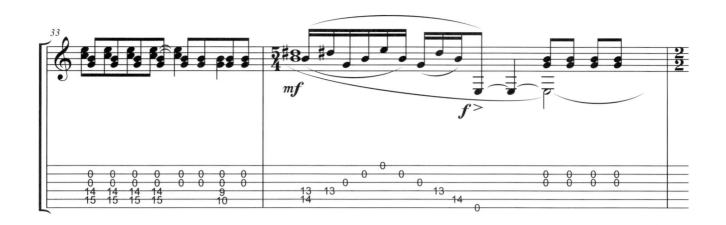

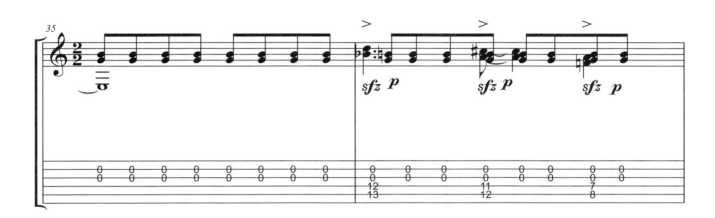

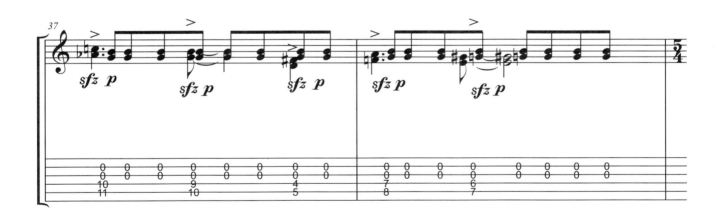

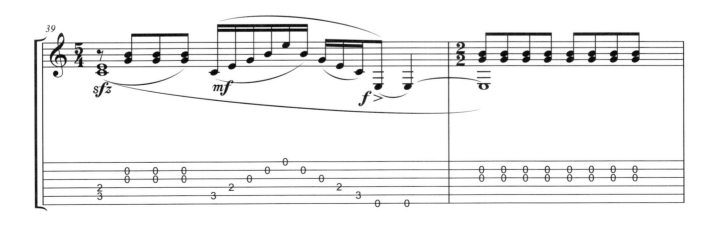

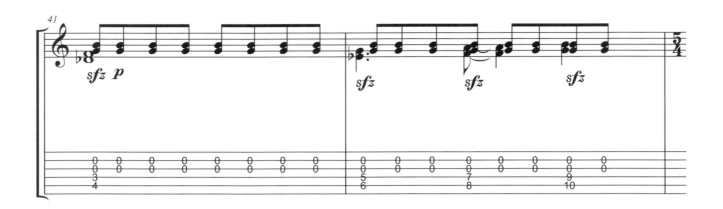

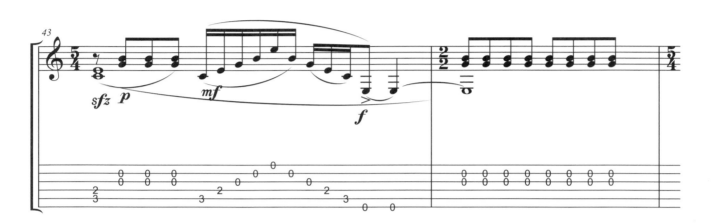

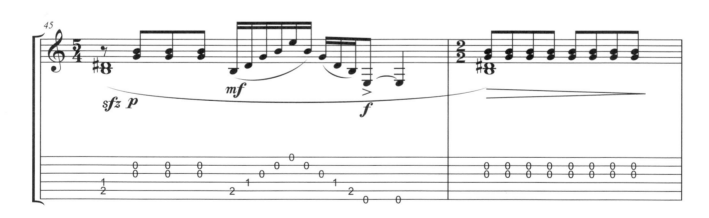

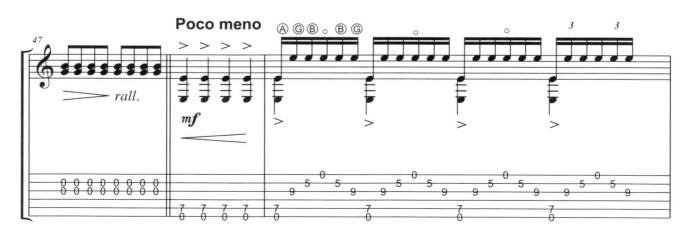

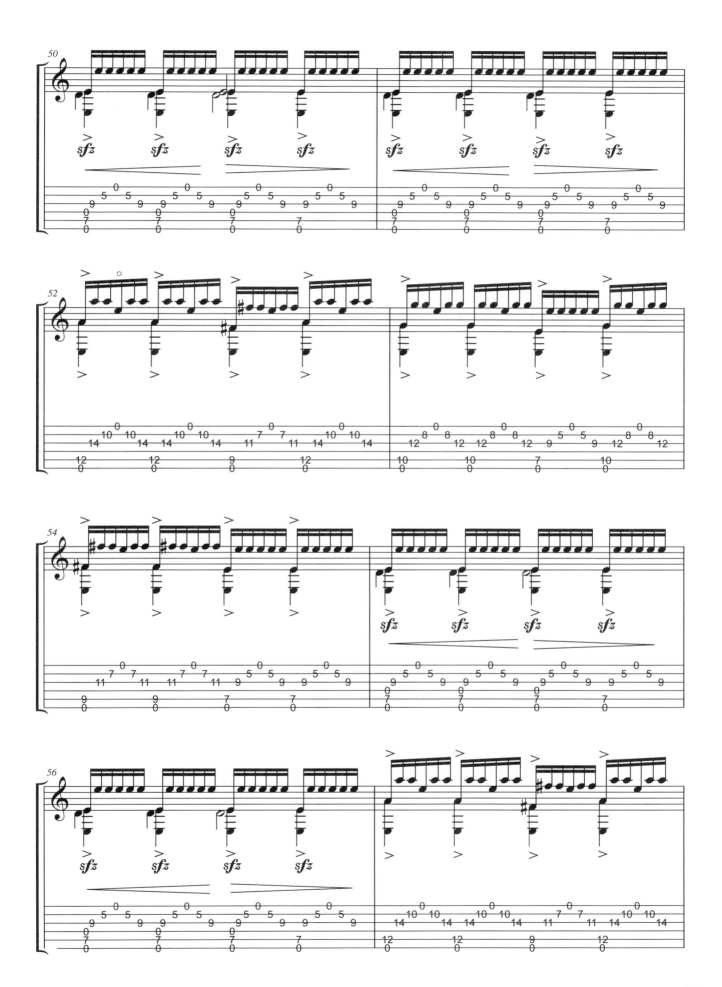

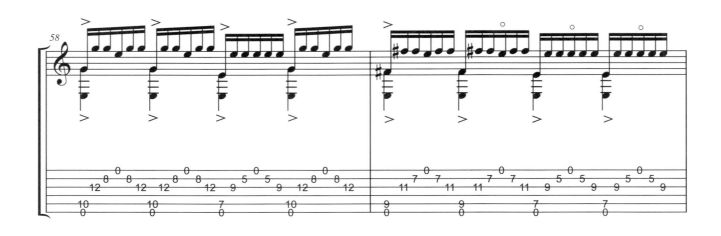

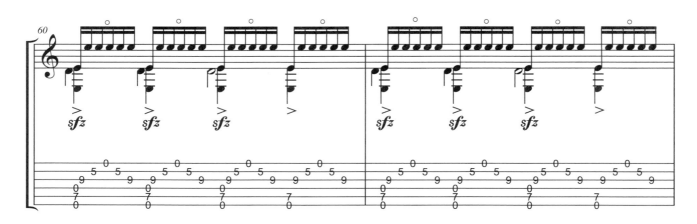

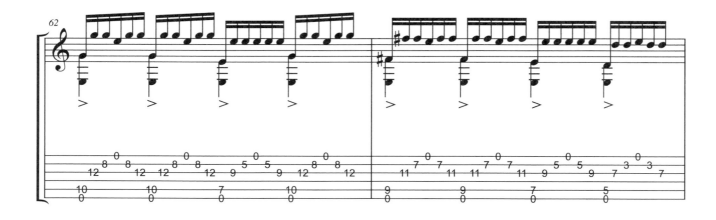

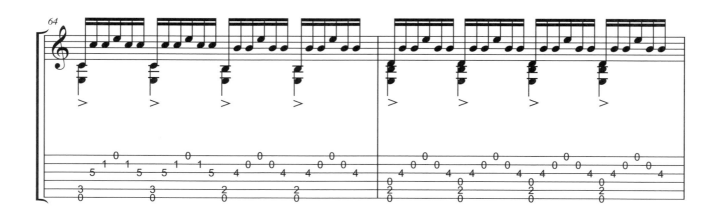

Anime

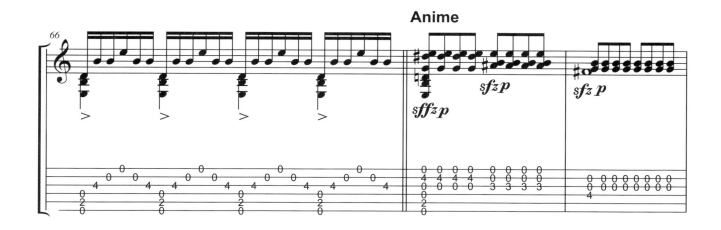

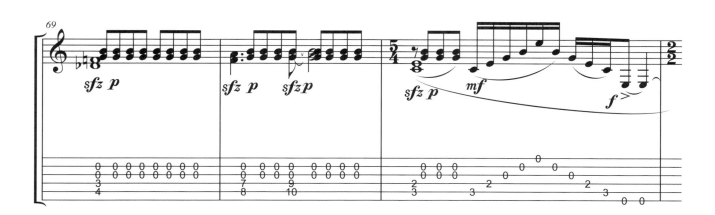

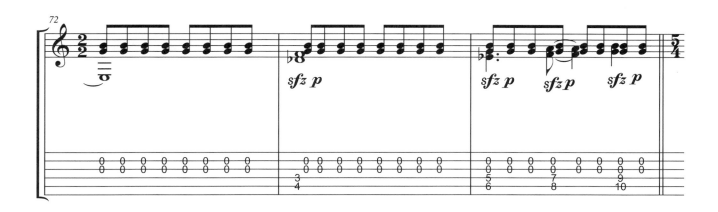

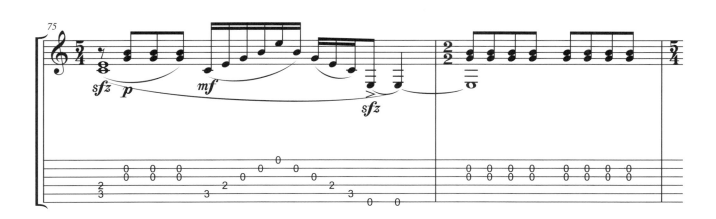

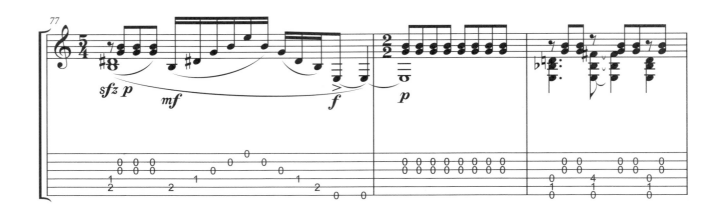

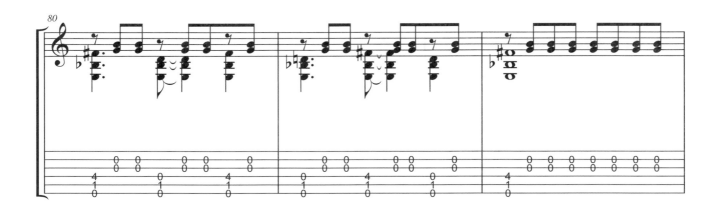

Lent

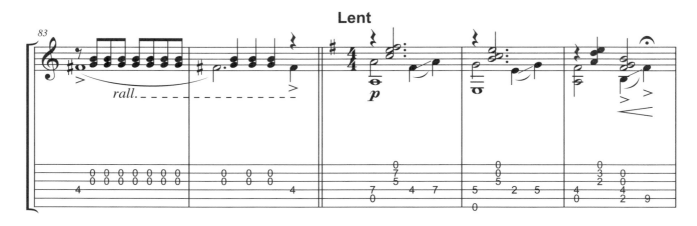

Piu mosso

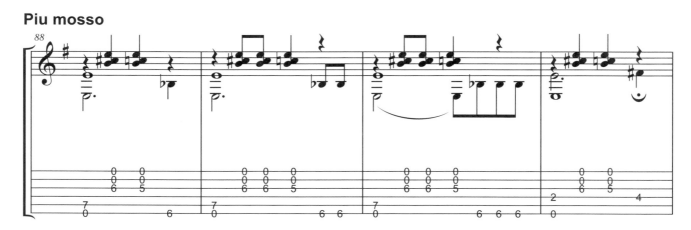

Lent

Piu mosso

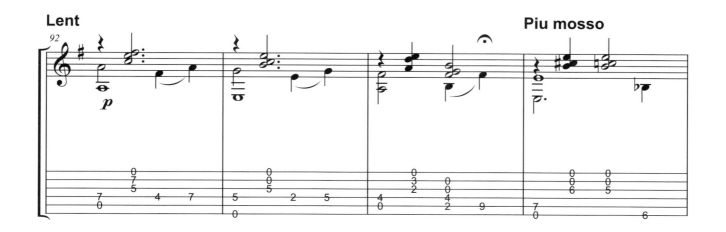

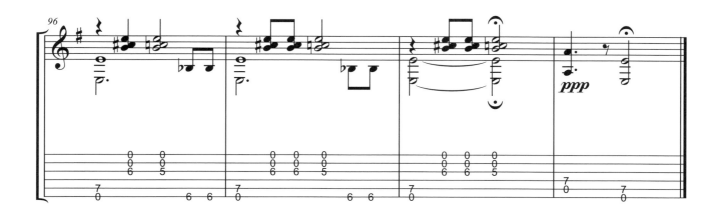

Romance
浪漫曲

Sonata Concertata
協奏風奏鳴曲

Nicolo Paganini　尼可洛‧帕格尼尼

　　尼可洛‧帕格尼尼（Nicolo Paganini, 1782-1840），義大利小提琴家，1782年10月27日出生於熱那亞，1840年5月27日去世。有「小提琴鬼才」之稱，他在小提琴演奏的造詣，被世人稱為「魔鬼的附身」。帕格尼尼除了小提琴外，也精通吉他，他與另一位吉他音樂家馬諾‧朱利安尼（Mauro Giuliani）同時活躍於當時的樂壇。據當時的音樂評論家描述，帕格尼尼演奏吉他令聽眾著迷的程度，毫不遜色於演奏小提琴時聽眾的沉醉，成就甚至超越朱利安尼。他總共創作了至少一百四十首吉他獨奏、二十八首吉他與小提琴重奏作品。小提琴和吉他的重奏音樂在帕格尼尼的作品裡充滿了愛情的浪漫。他在二十歲至二十三歲間與一位喜愛吉他的貴族小姐同居，因為愛的緣故，為吉他與小提琴寫下了不少音樂，但大部分吉他只是伴奏的地位，因為為這位貴族小姐所寫的吉他部分不能太難。而其中「浪漫曲」與「協奏風奏鳴曲」這兩首樂曲是其中少見的吉他與小提琴有同等地位的二重奏。浪漫曲選自帕格尼尼所作的「小提琴伴奏之吉他獨奏大奏鳴曲」的第二樂章，全曲以吉他獨奏為主，小提琴在此曲僅是伴奏而已，所以通常我們聽到的錄音都只有吉他獨奏，為求完整呈現這首「浪漫曲」，特別把小提琴的部份加進來。整體速度不快，旋律要歌唱性的唱出，浪漫的情感，音樂性要融入多一點。

　　「協奏風奏鳴曲」是帕格尼尼的二重奏作品中，吉他份量最重的一首。全曲三個樂章以「快－慢－快」的奏鳴曲式寫成。第一樂章，有活力的快板，由A大調的主題開始，旋律在吉他與小提琴相互對話中進行，又競爭又合作的關係充滿了整個樂章，中間樂曲轉成a小調，然後再回到A大調結束。第二樂章，充滿感情的慢板，a小調，速度很慢，拍子從二分音符到三十二分音符，再加上裝飾奏，在彈奏優美的旋律時，要充分掌握每個音符的時值。第三樂章，輪旋曲，有活力的快板，詼諧曲風格旋律快速的進行，小提琴與吉他融合的關係、合作的默契在這個樂章充分的展現。這首「協奏風奏鳴曲」堪稱是古典與浪漫時期吉他與小提琴室內樂曲最佳選擇，深受演奏家們的愛好，長久以來不斷的被演奏流傳。

（備註：*此兩首曲目另附有小提琴伴奏版本MP3。*）

Romance

浪漫曲

<div style="text-align:right">Stanley Myers</div>

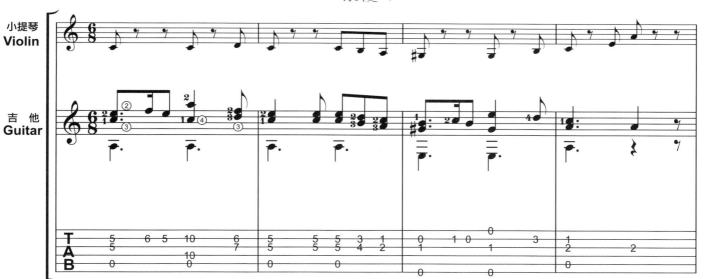

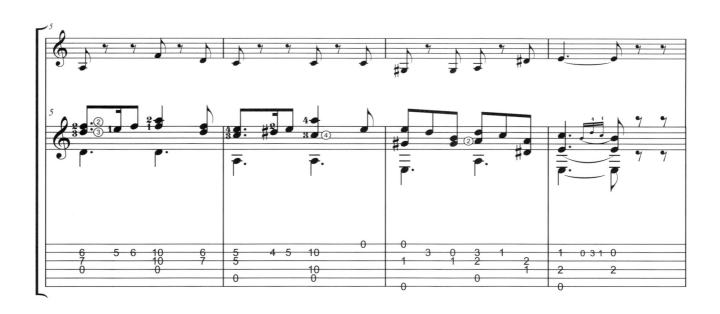

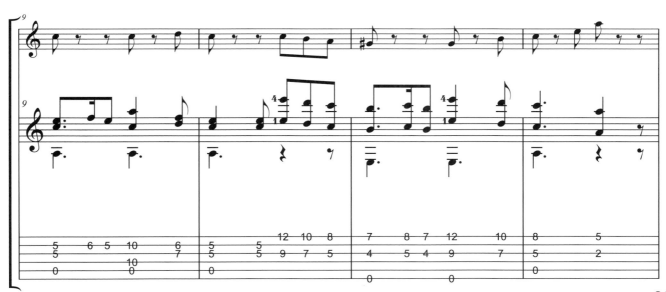

95

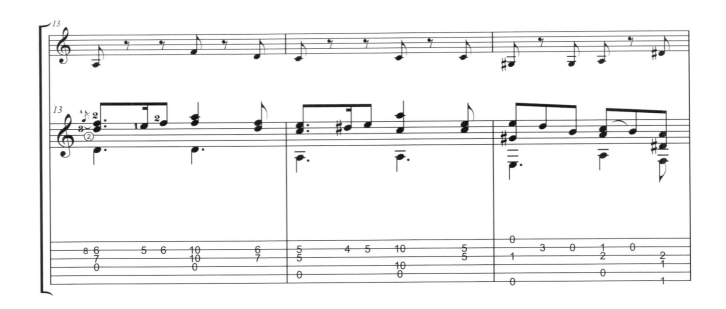

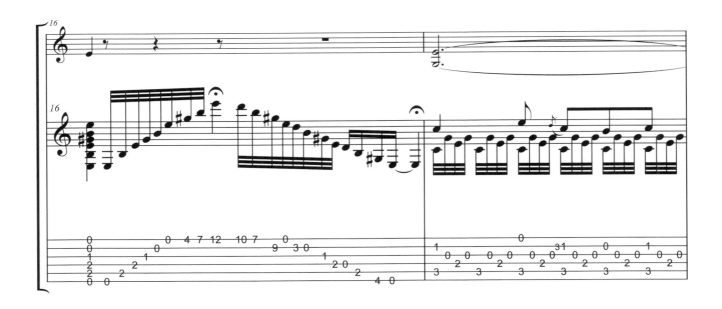

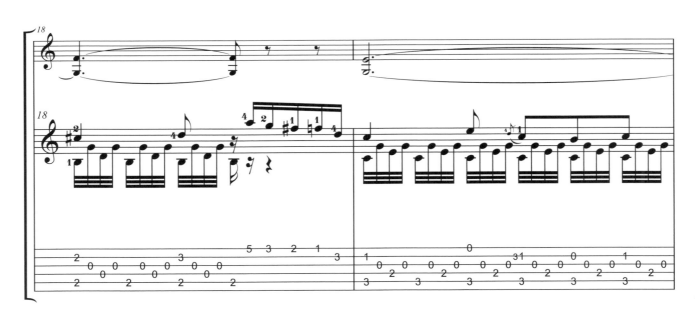

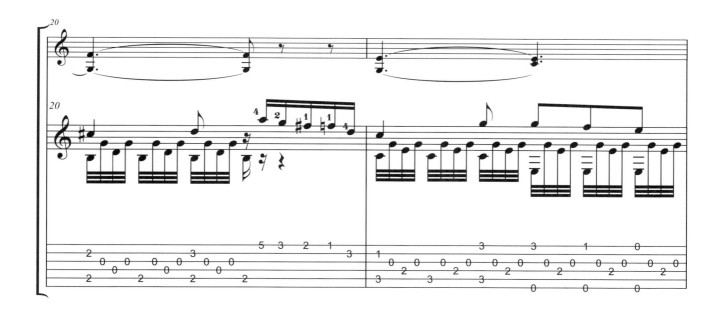

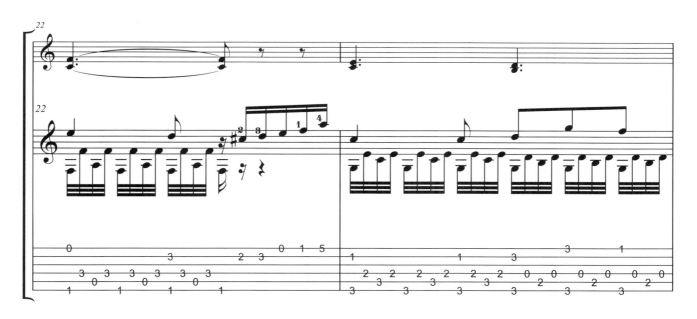

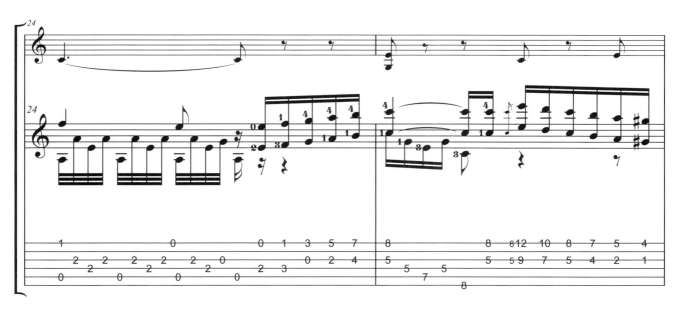

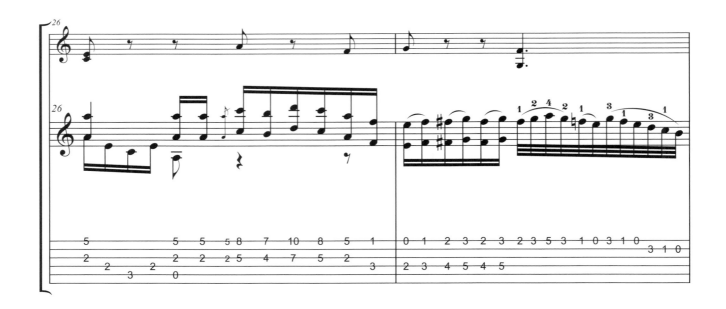

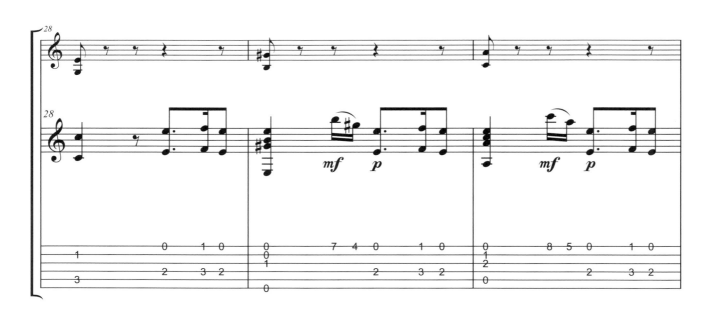

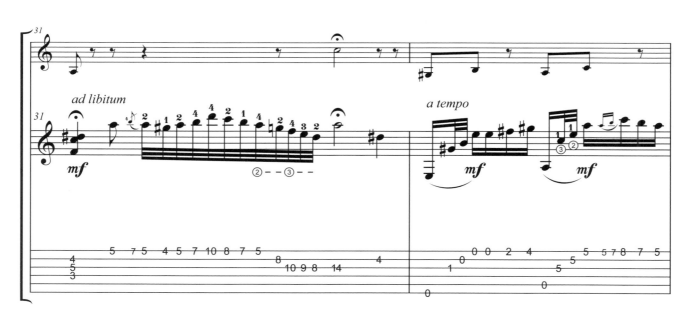

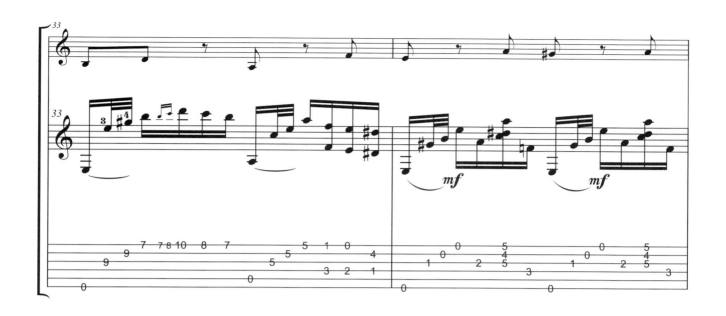

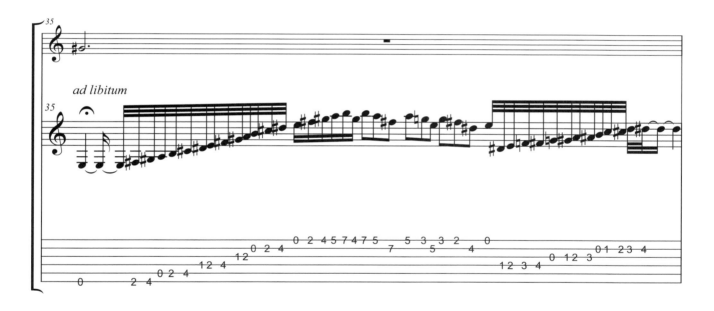

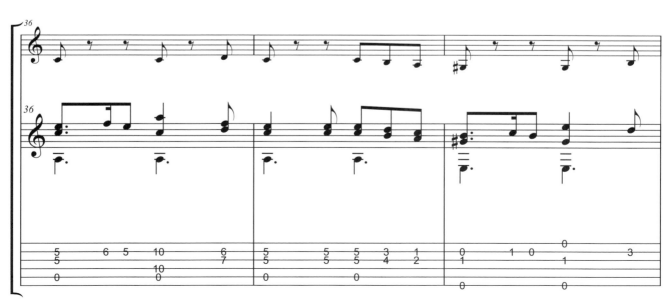

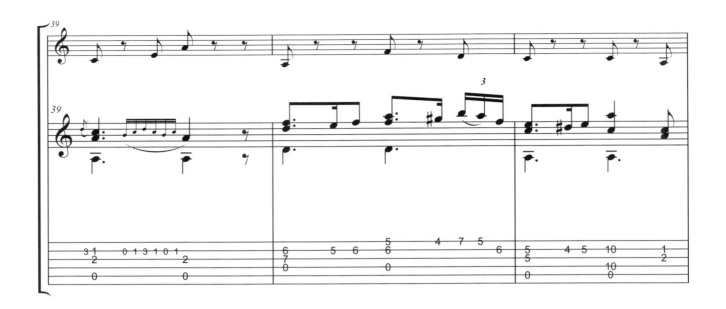

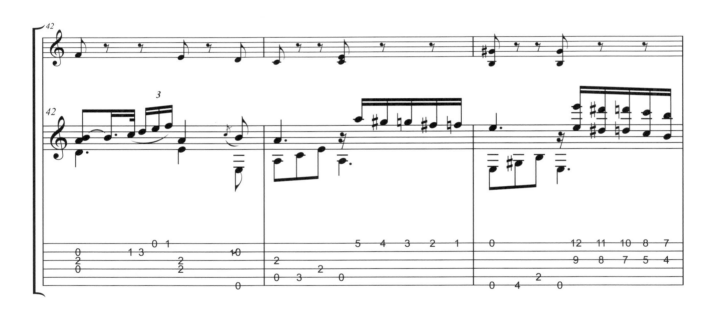

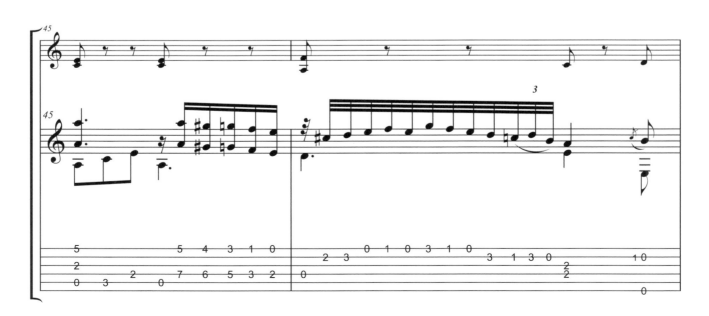

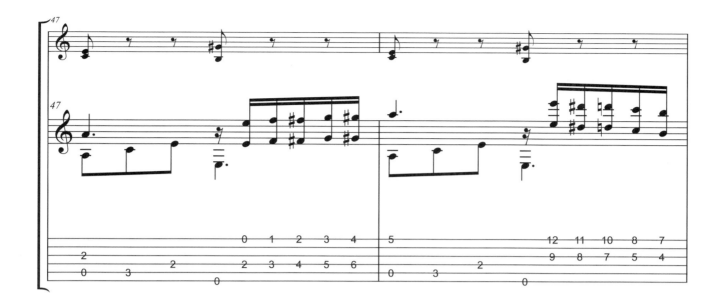

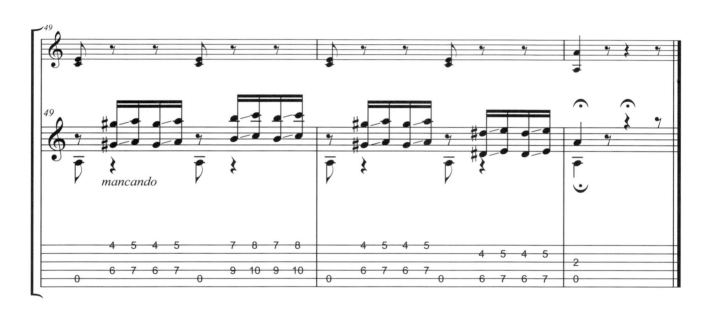

Sonata Concertata

協奏風奏鳴曲

Nicolo Paganini

I. Allegro Spiritoso 第一樂章 有活力的快板

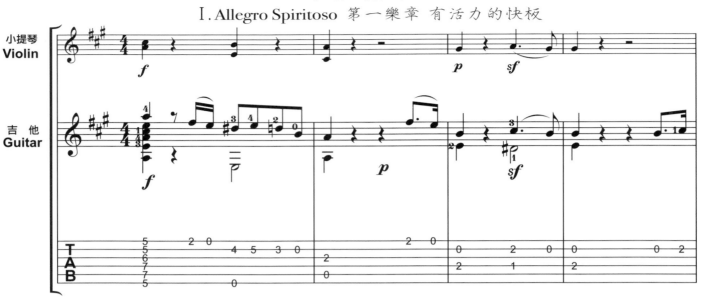

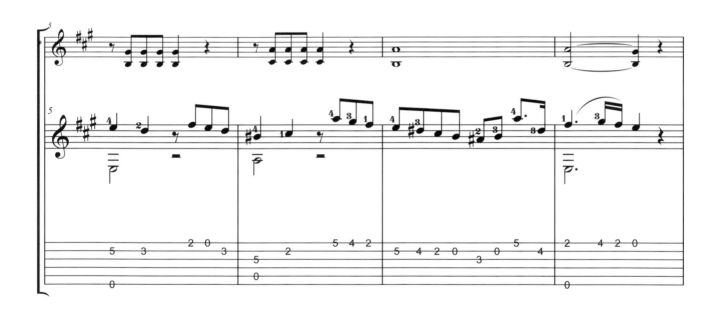

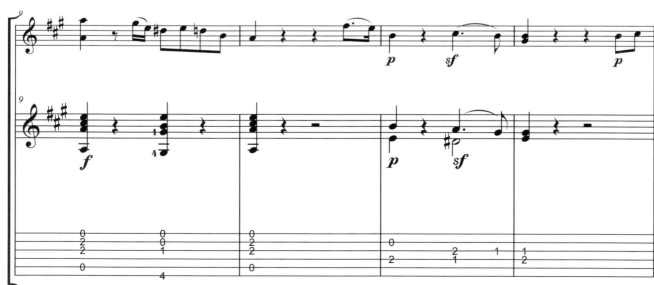

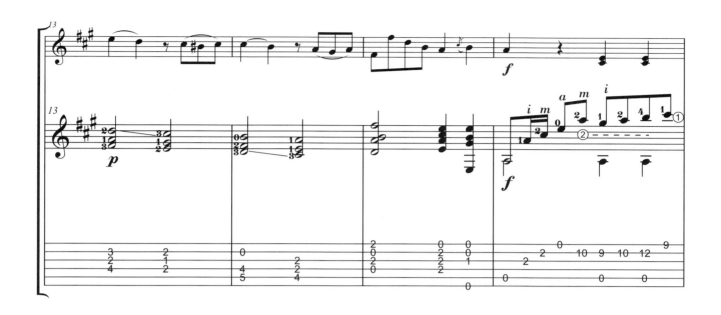

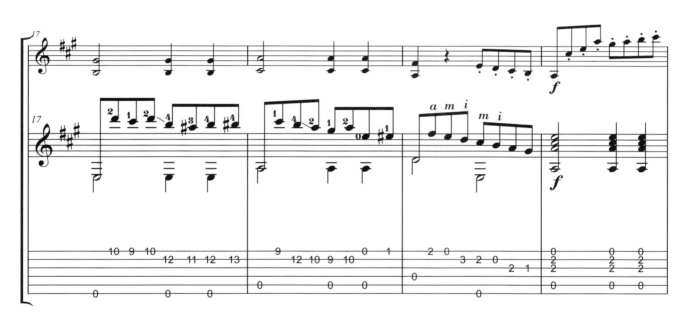

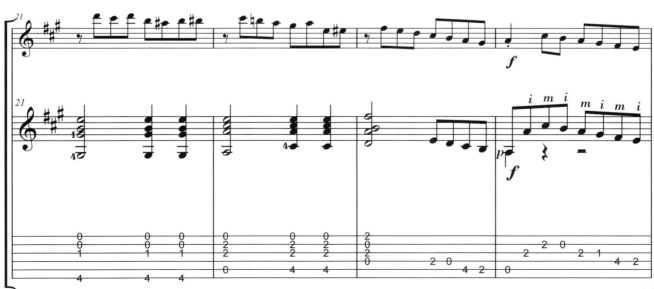

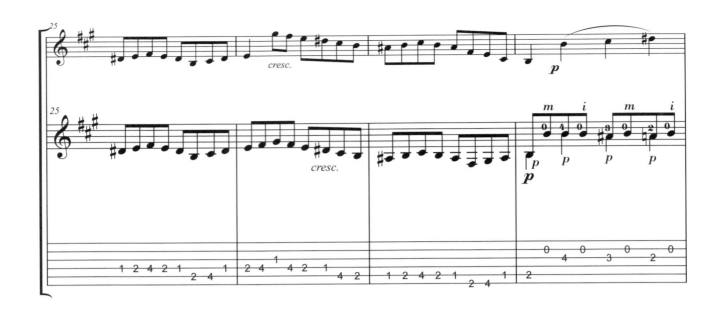

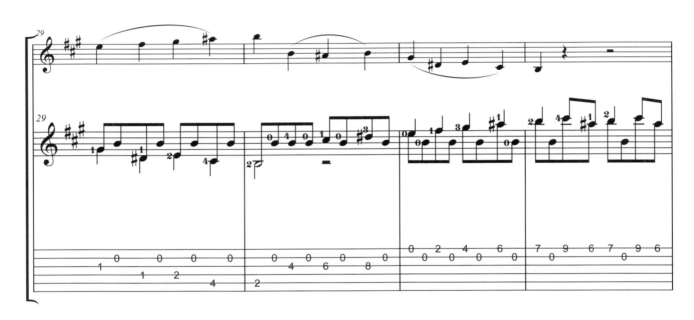

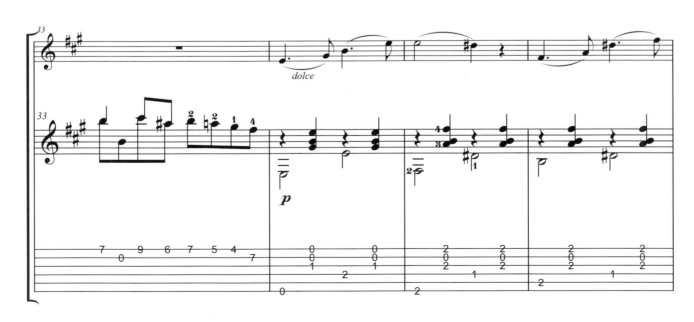

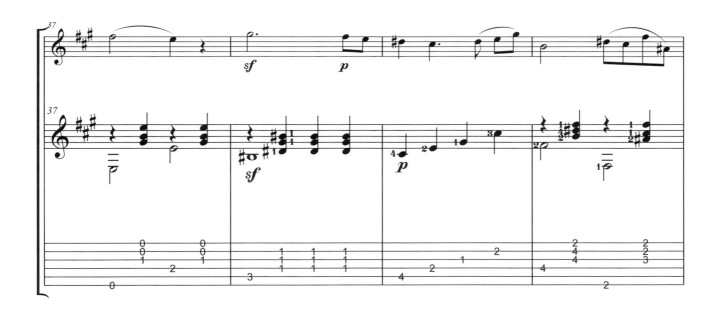

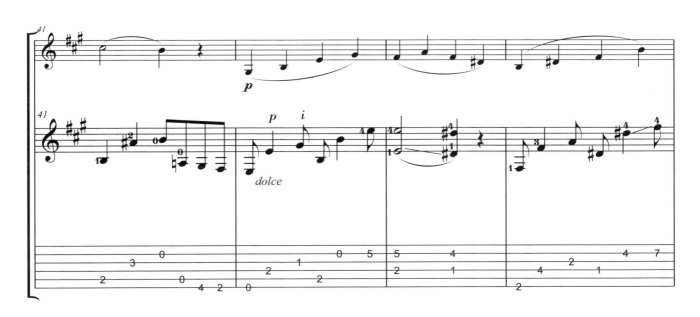

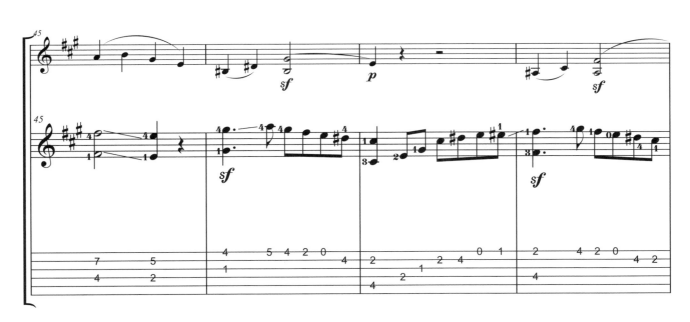

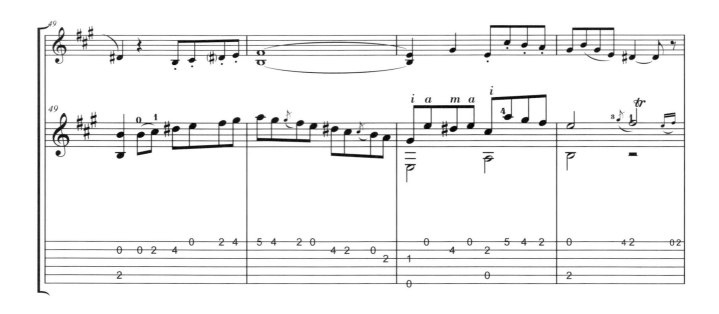

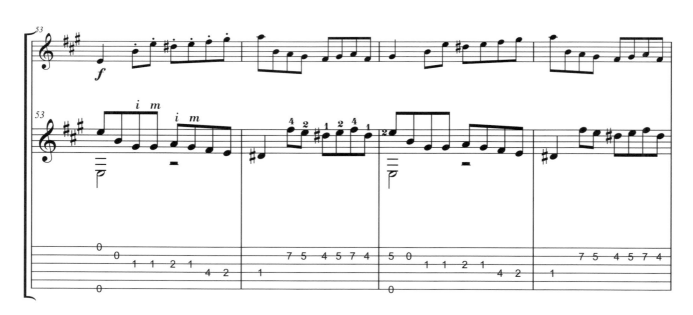

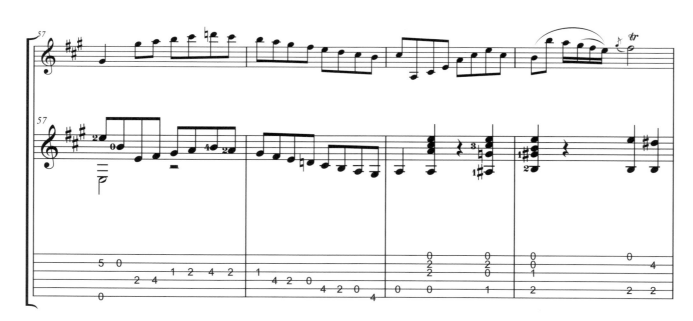

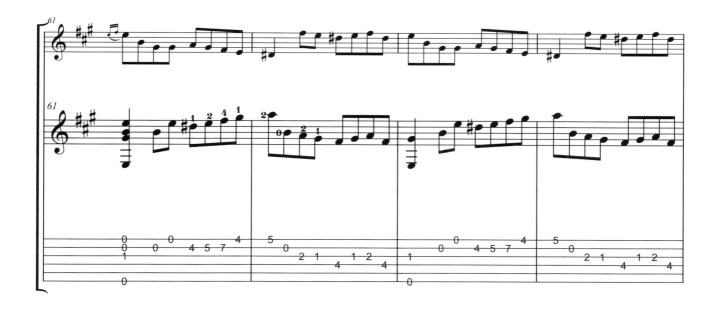

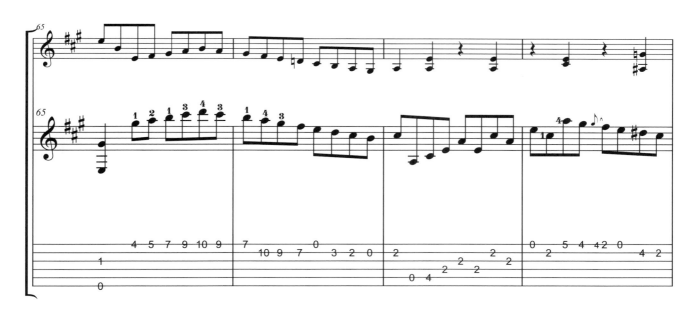

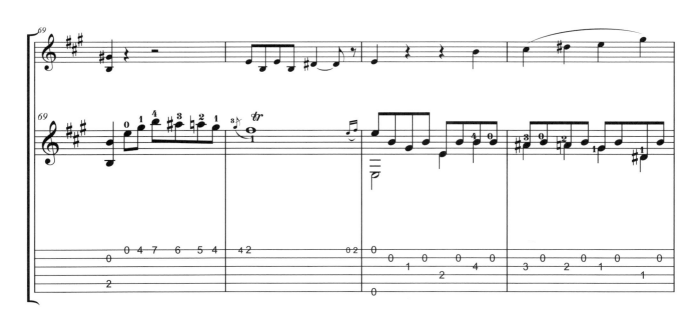

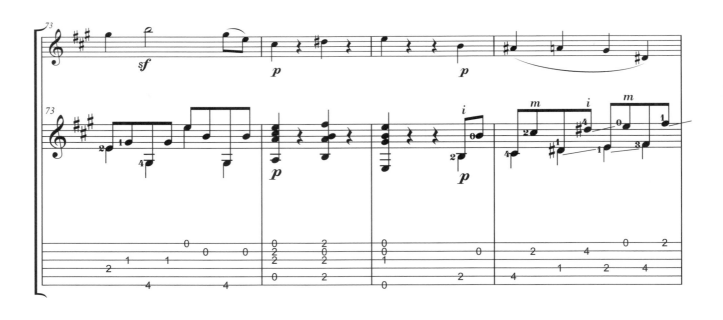

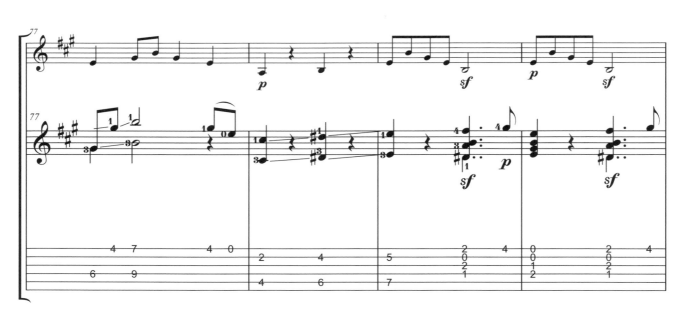

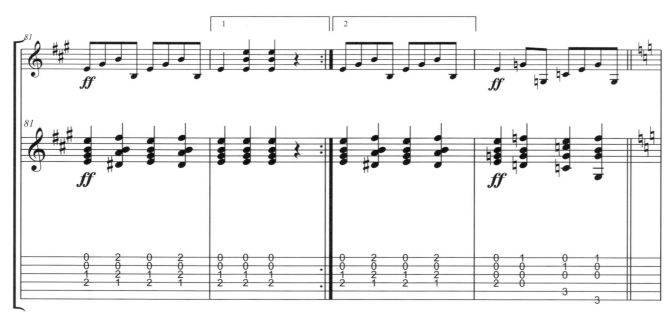

108

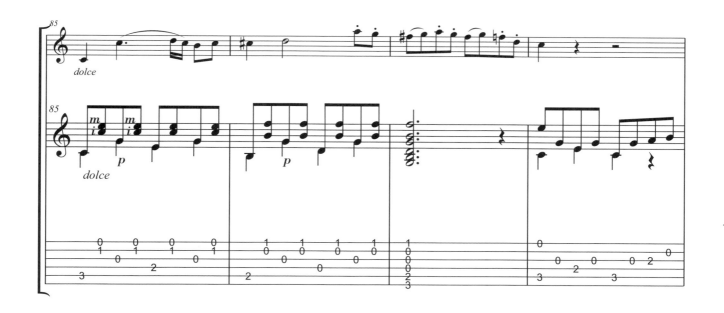

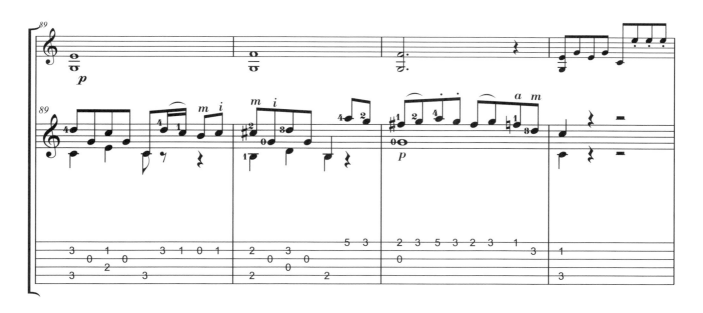

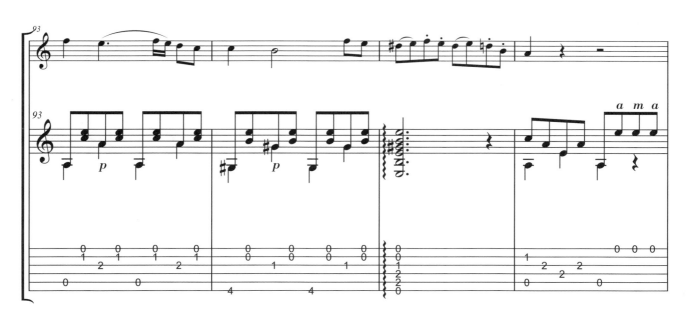

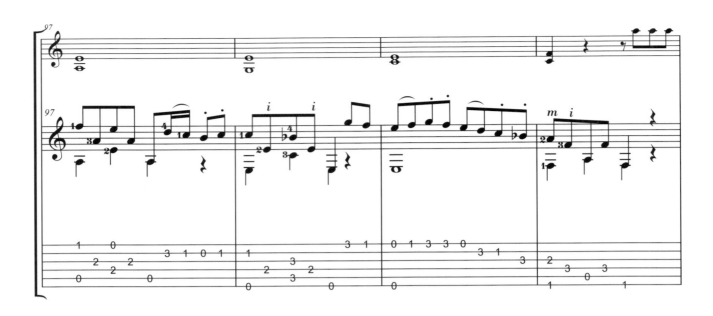

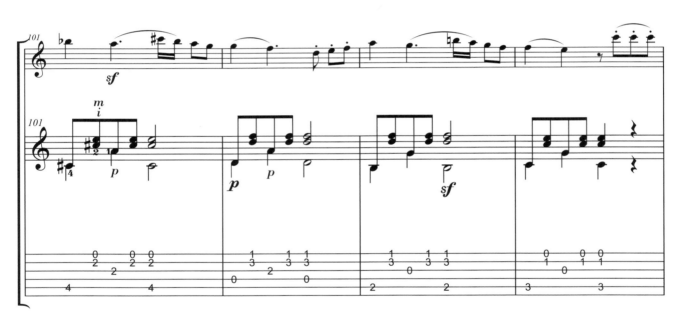

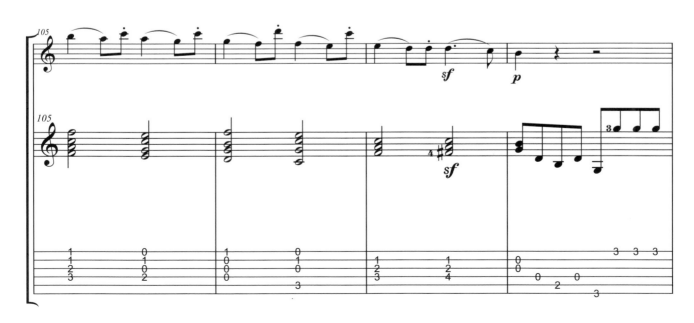

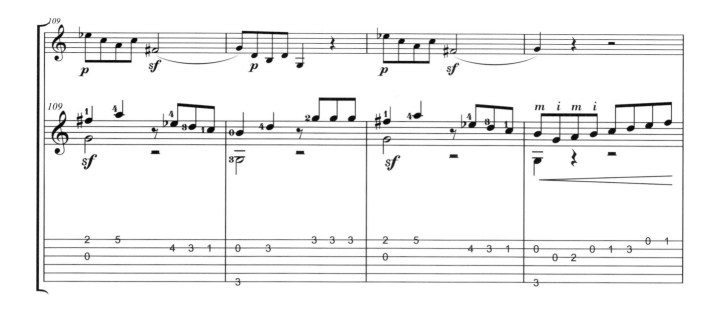

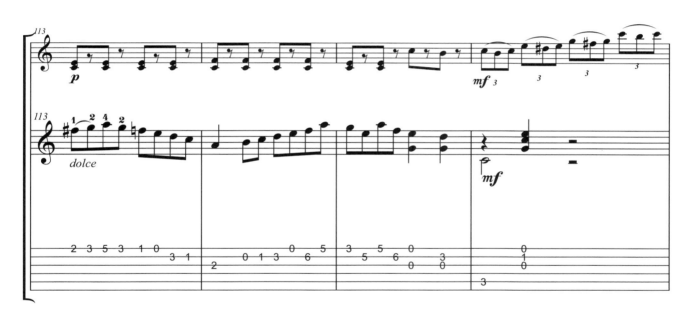

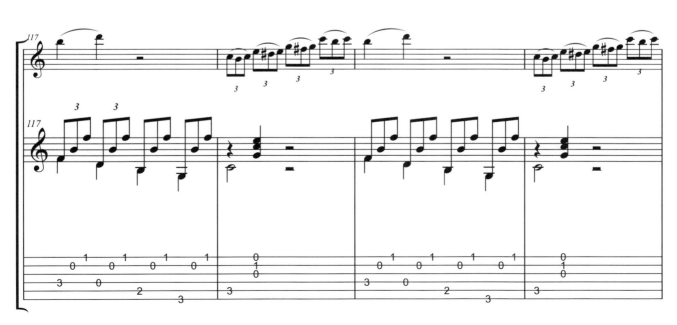

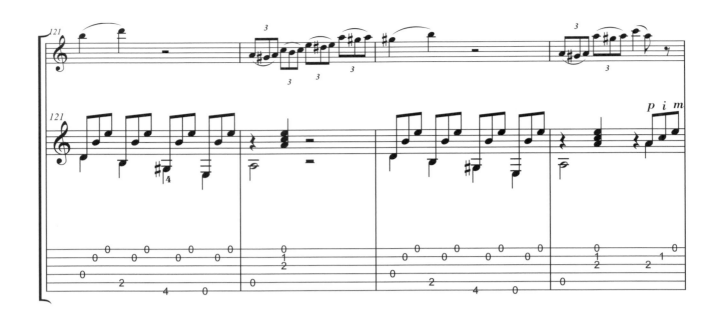

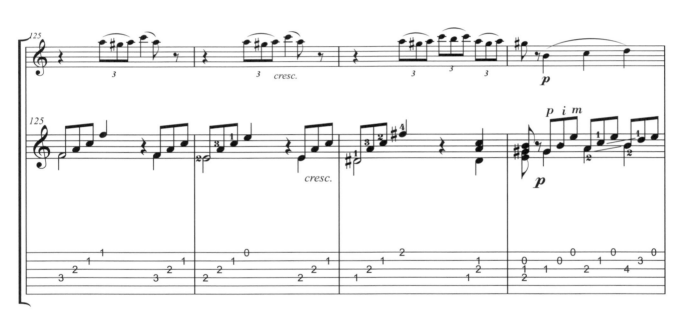

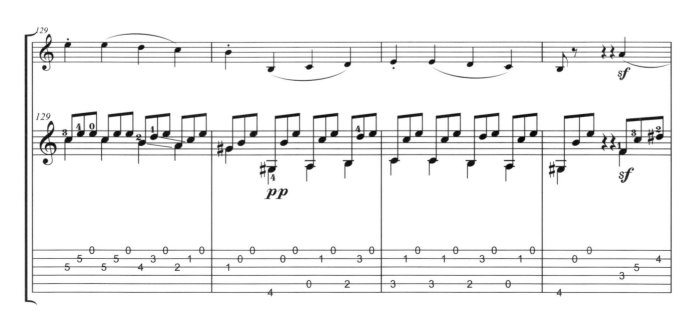

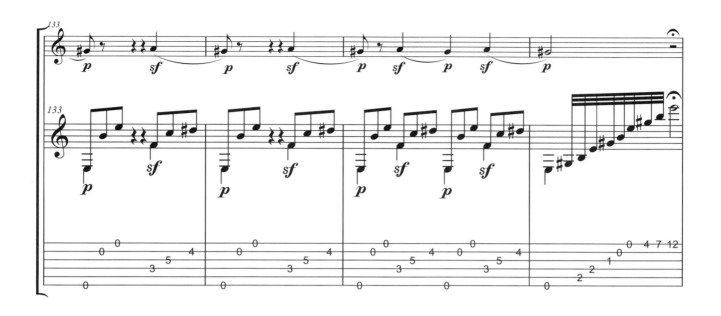

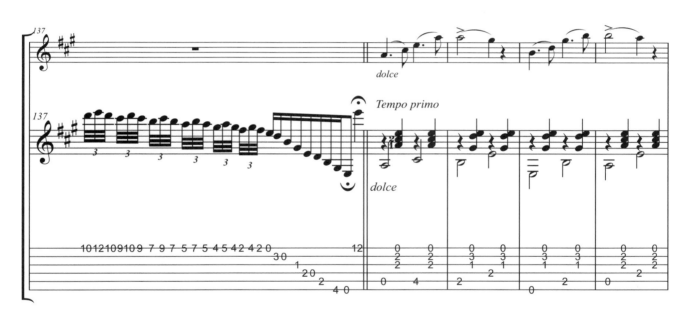

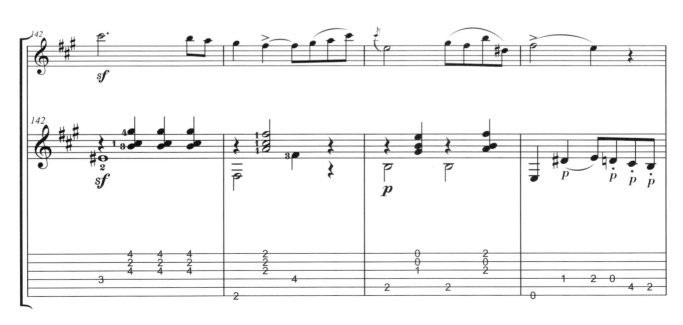

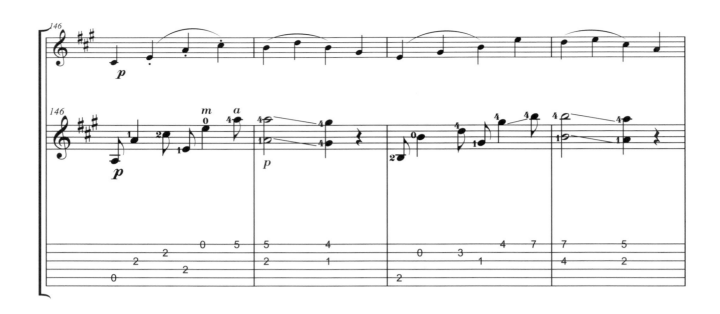

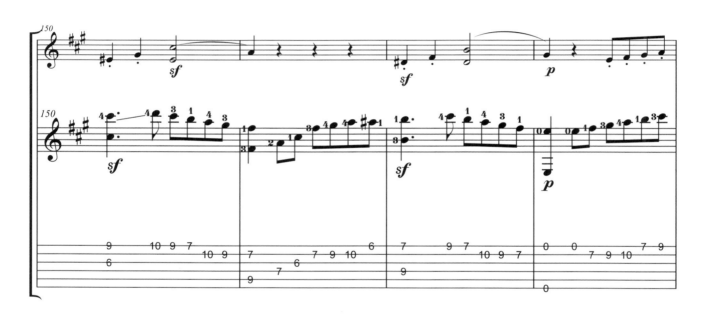

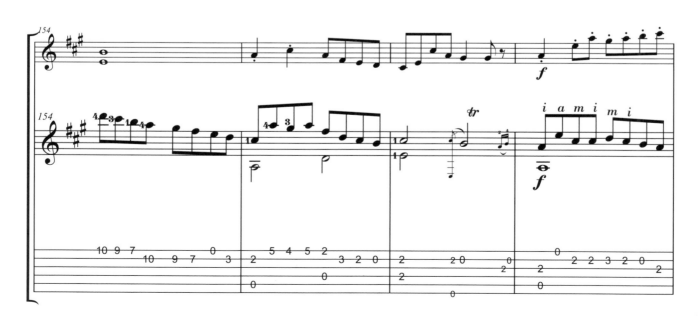

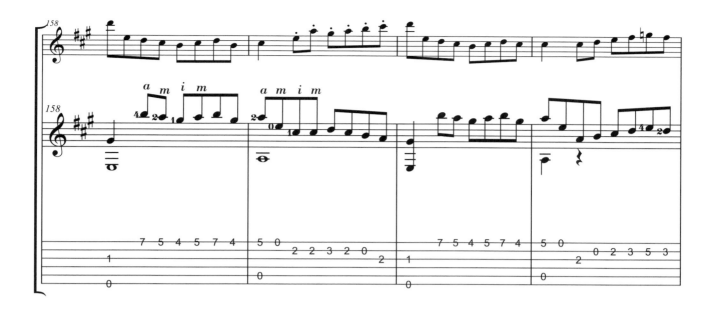

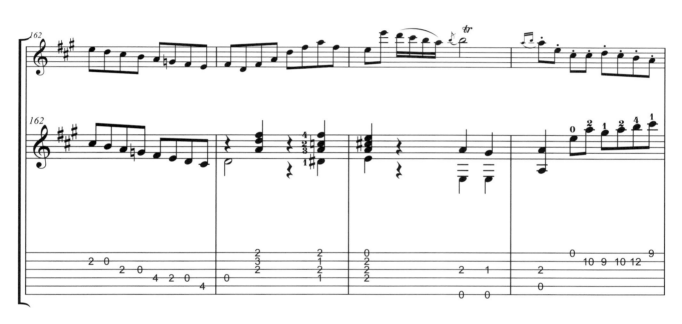

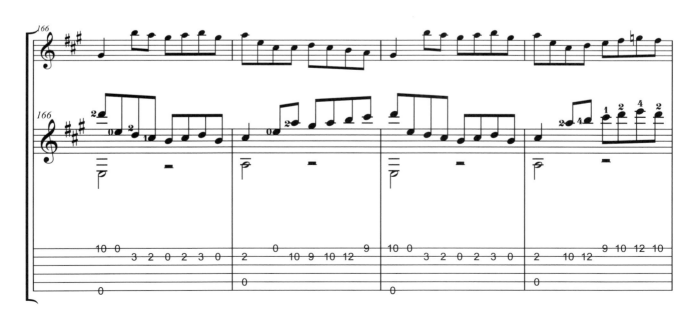

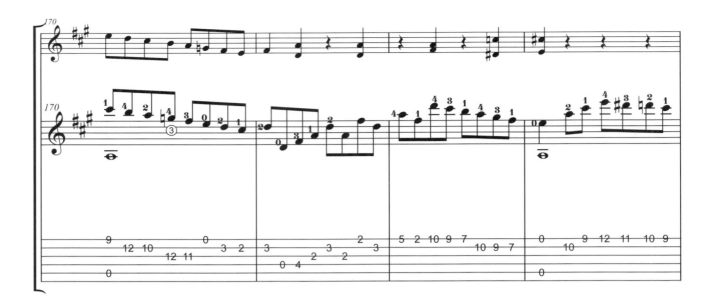

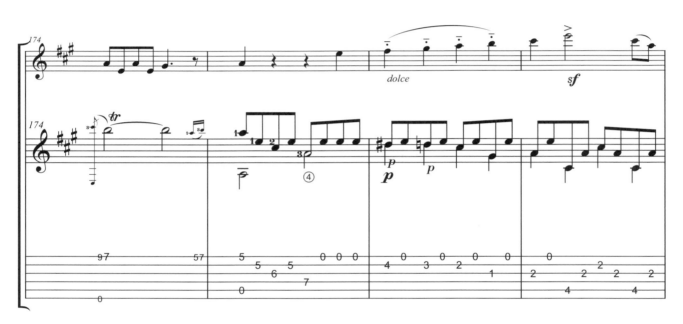

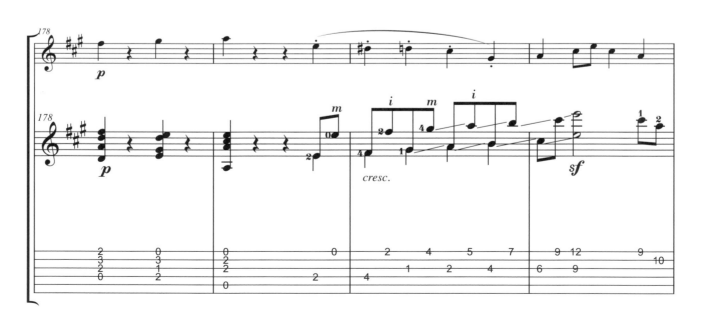

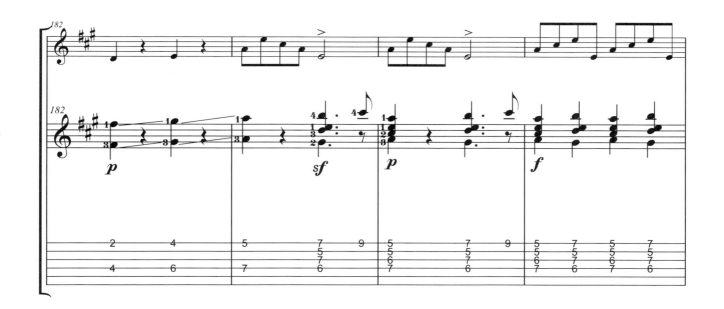

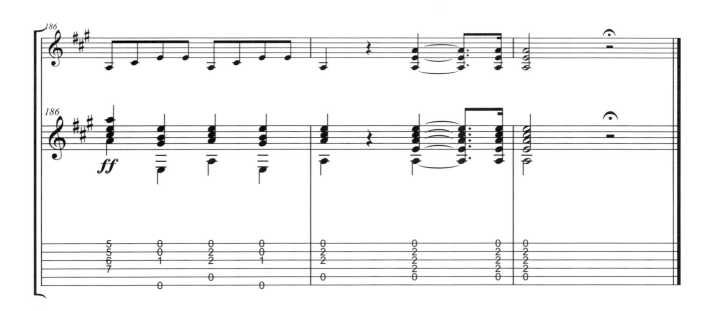

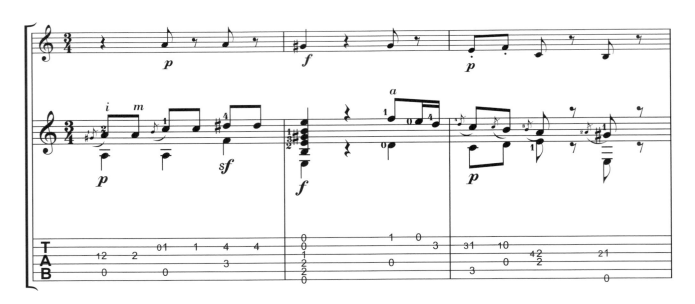

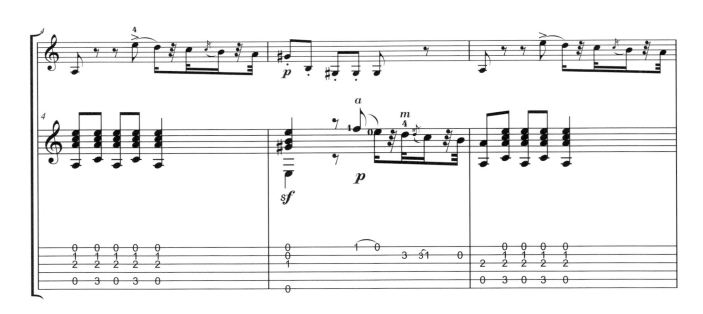

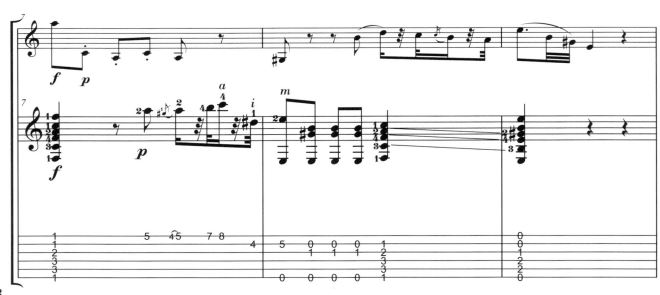

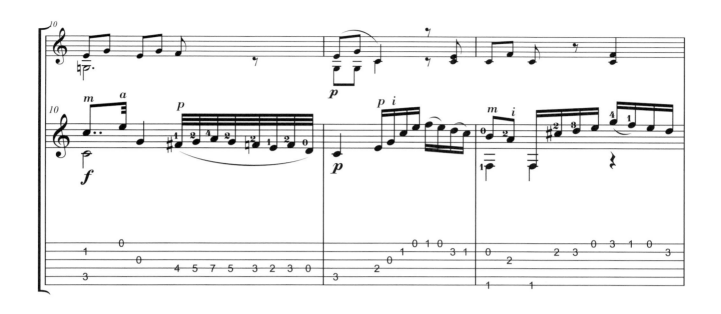

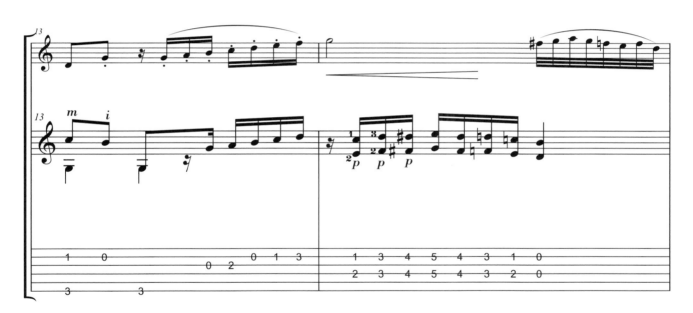

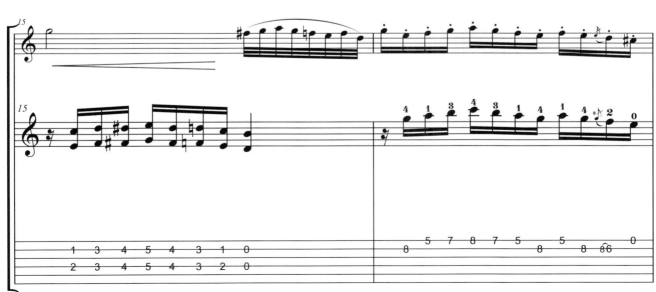

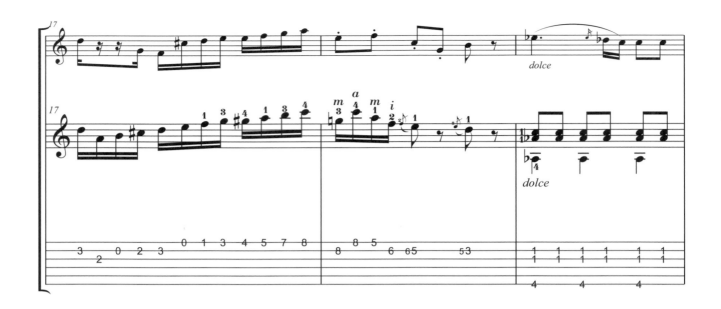

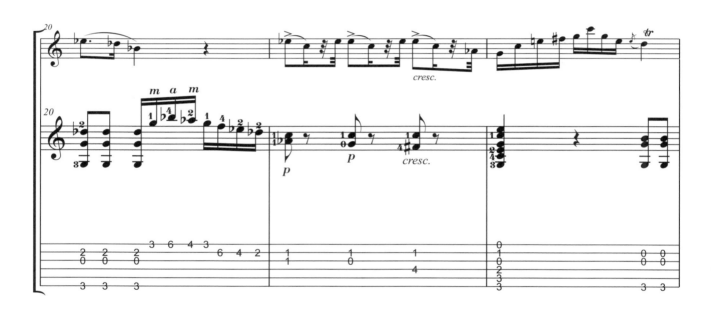

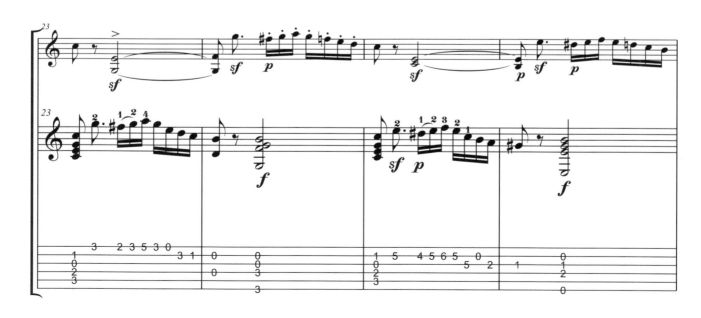

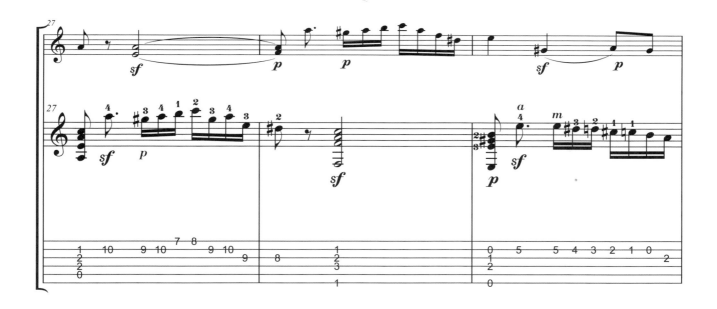

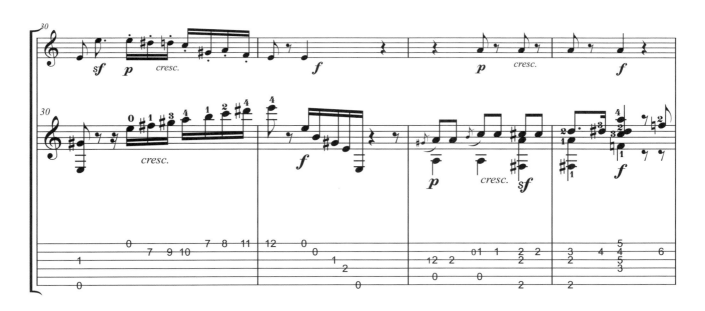

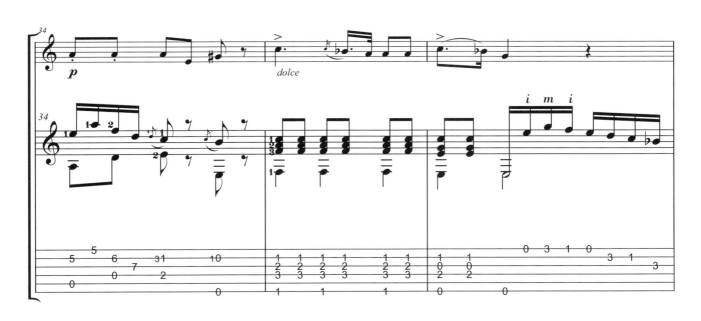

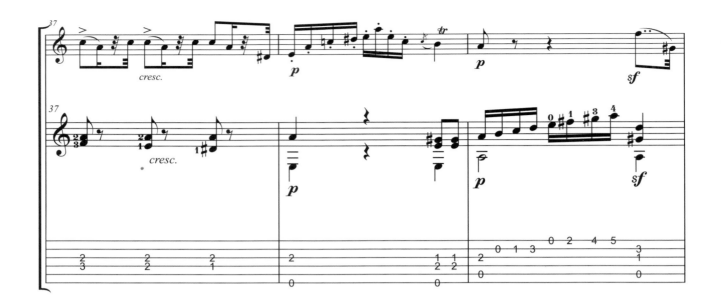

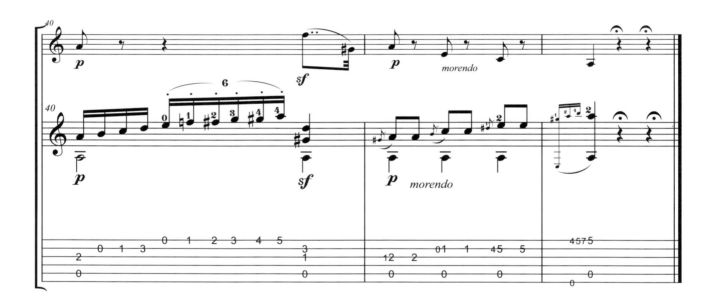

III. Rondo　第三樂章 輪旋曲

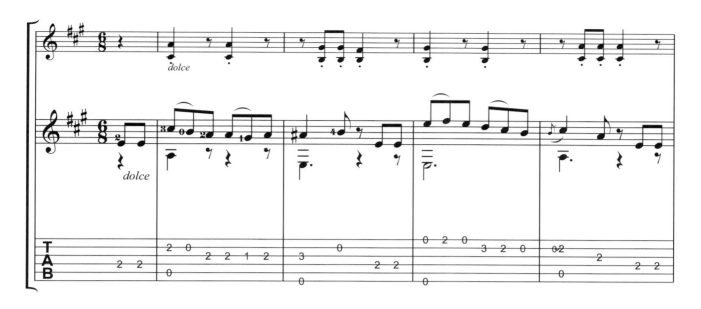

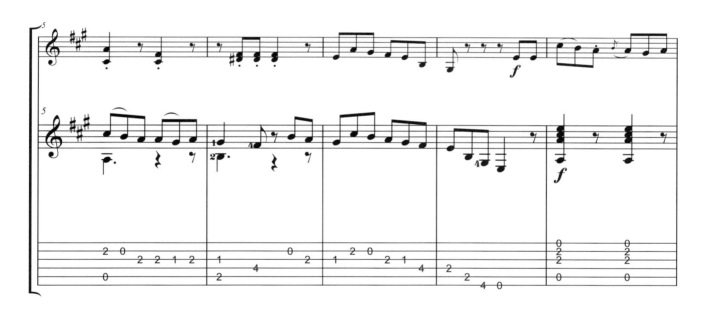

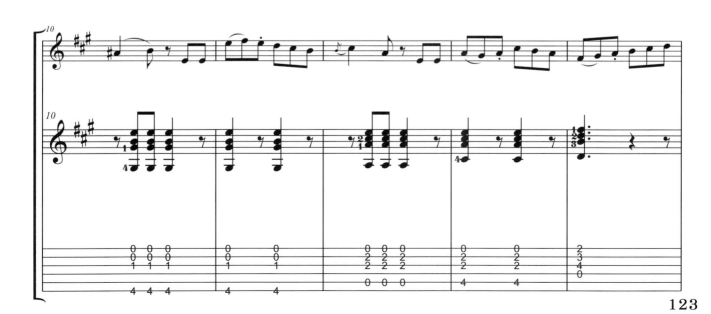

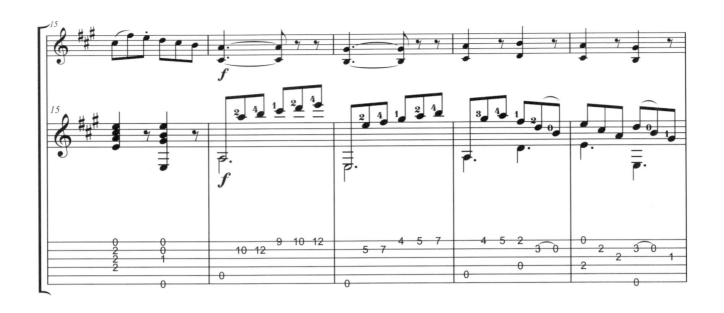

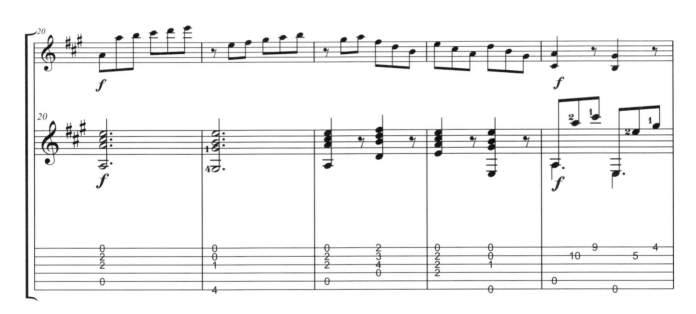

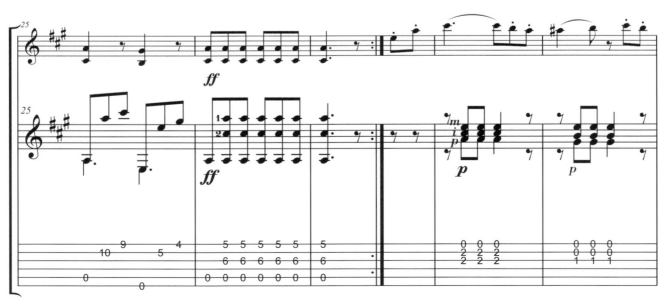

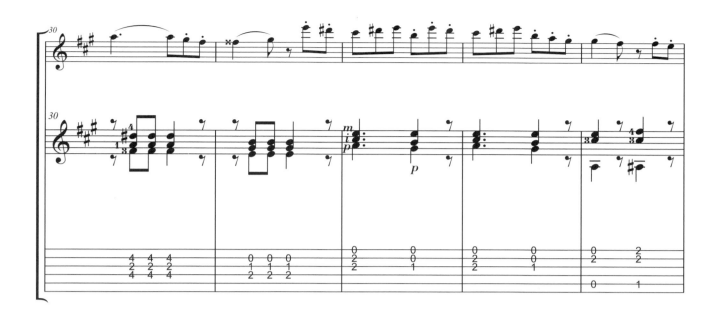

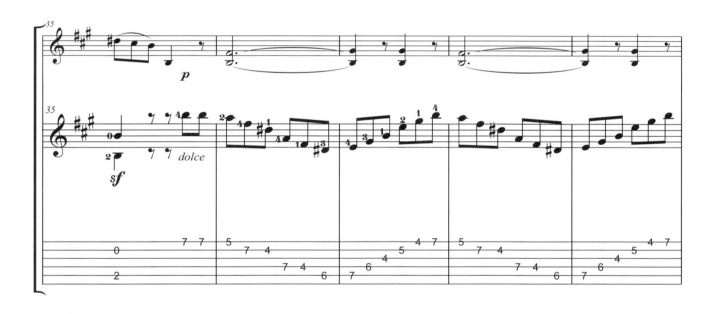

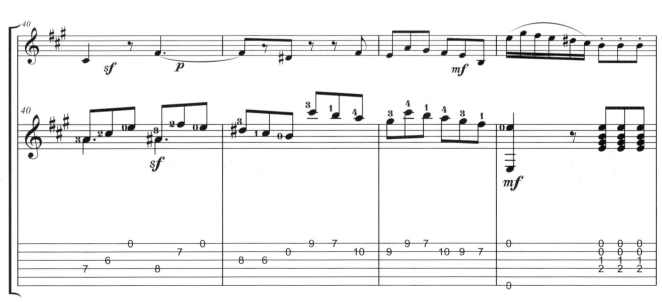

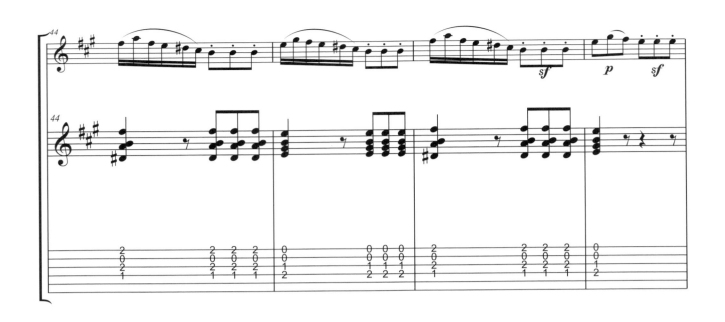

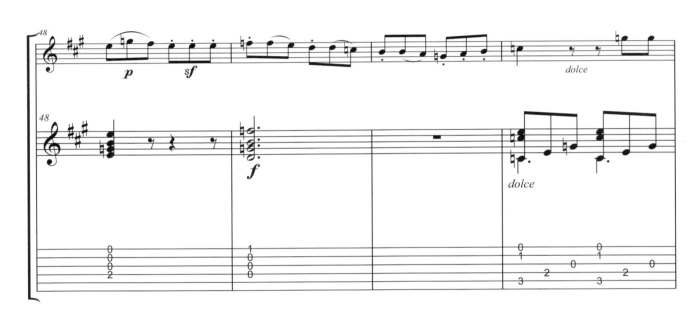

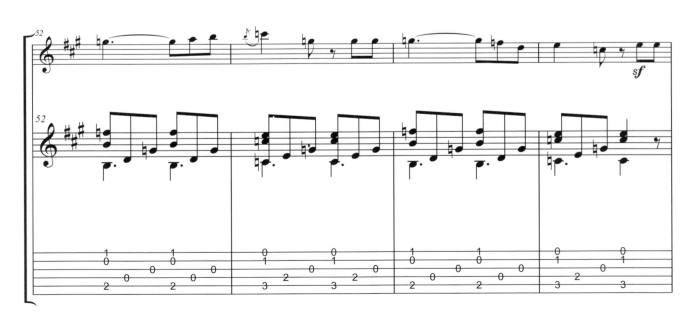

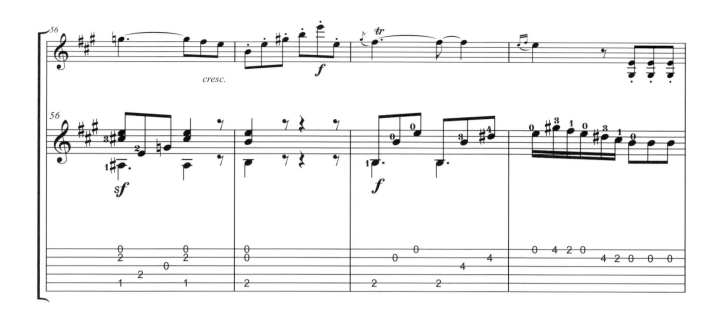

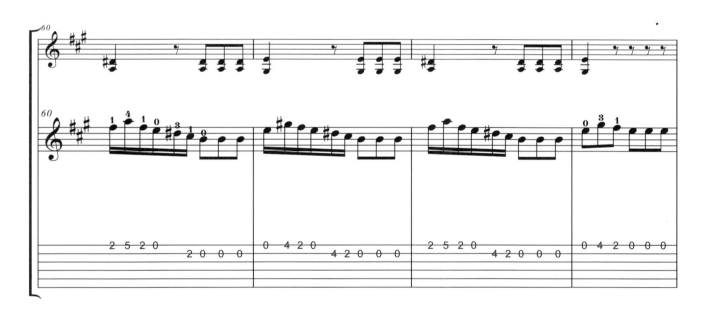

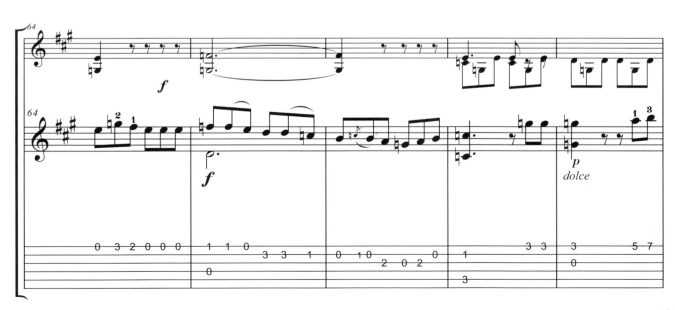

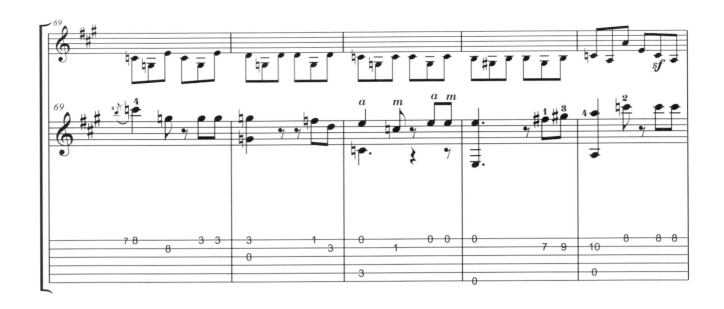

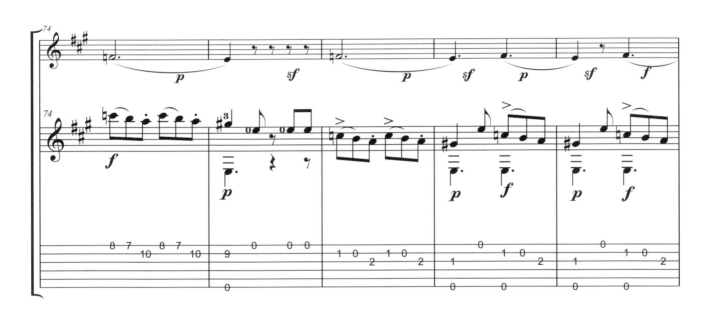

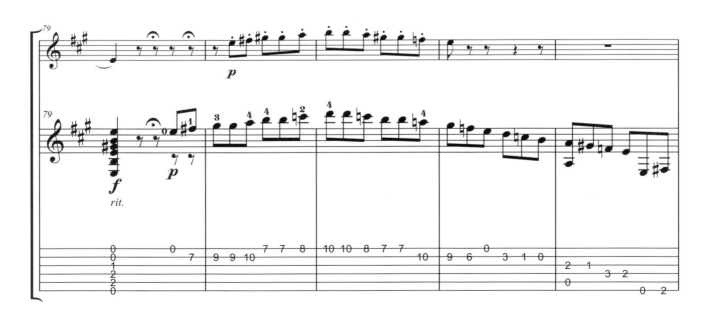

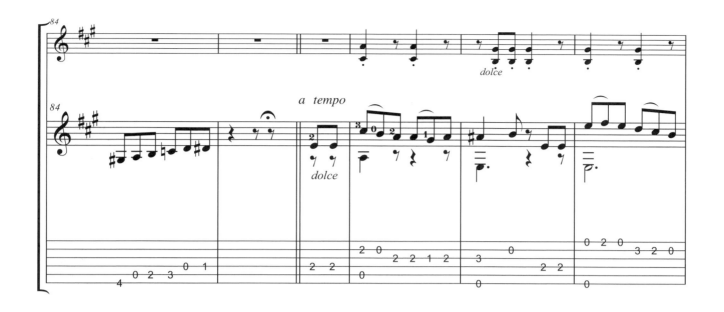

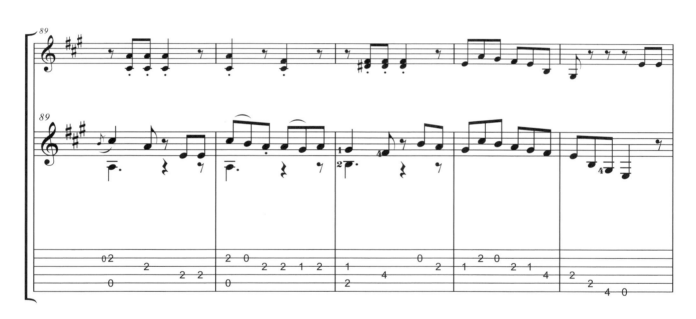

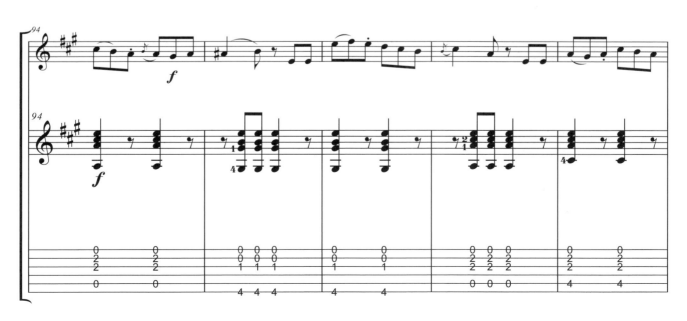

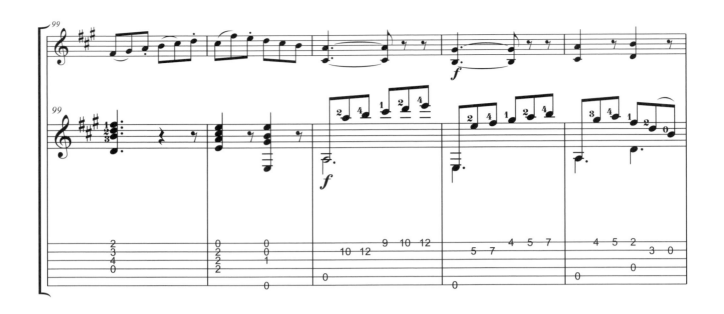

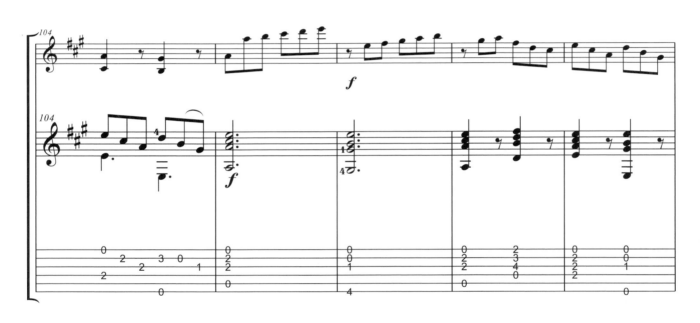

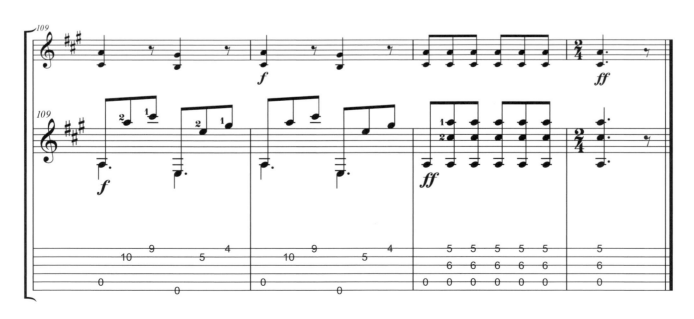

130

Guitar
FAMOUS COLLECTIONS
古典吉他名曲大全〈三〉

編著　楊昱泓

製作統籌　吳怡慧

封面設計　陳姿穎

美術編輯　陳姿穎‧沈育姍

電腦製譜　史景獻

吉他演奏　楊昱泓

校對　吳怡慧

錄音、混音　林聰智‧康智富

影像後製　Vision Quest Studio‧林育民

出版發行　麥書國際文化事業有限公司

Vision Quest Publishing Inc., Ltd.

地址　10647台北市辛亥路一段40號4樓

4F, No.40,Sec.1, Hsin-hai Rd., Taipei Taiwan, 10647 R.O.C

電話　886-2-23636166‧886-2-23659859

傳真　886-2-23627353

郵政劃撥　17694713

戶名　麥書國際文化事業有限公司

登記證　行政院新聞局局版台業第6074號

廣告回函　台灣北區郵政管理局登記證第12974號

ISBN 978-986-6787-60-7

http : // www.musicmusic.com.tw

E-mail : vision.quest@msa.hinet.net

中華民國99年4月初版

好想聽木吉

指彈吉他 訓練大全
Complete Fingerstyle Guitar Training

- 第一本專為 Fingerstyle Guitar 學習所設計的教材
- 從基礎到進階，一步一步徹底了解指彈吉他演奏之技術
- 涵蓋各類音樂風格編曲手法、名家經典範例
- 內附經典《卡爾卡西》漸進式練習曲樂譜
- 將同一首歌轉不同的調，以不同曲風呈現，
 以了解編曲變奏之觀念

出版熱賣中！

盧家宏 編著
菊八開 / 每本460元
內附 DVD

好康快報

99年12月31日前劃撥購買
「指彈吉他訓練大全」，
贈送「愛吉他手」一本。

本公司可使用以下方式購書

1. 郵政劃撥
2. ATM轉帳服務
3. 郵局代收貨價
4. 信用卡付款

洽詢電話：（02）23636166

讀者回函

感謝您購買本書！為加強對讀者提供更好的服務，請詳填以下資料，寄回本公司，您的資料將立即列入本公司的優惠名單中，並可得到日後本公司出版品之各項資料，及意想不到的優惠！

姓名 （＿＿＿＿＿）　生日 （＿／＿／＿）　性別 □♀　□♂

電話 （＿＿＿＿＿）　就讀學校/機關 （＿＿＿＿＿）

地址 （＿＿＿＿＿＿＿＿＿）　E-mail （＿＿@＿＿）

► 請問您曾經學習過那些樂器？

　　□鋼琴　□吉他　□提琴類　□管樂器　□國樂器

► 請問您是從何處得知本書？

　　□書店　□網路　□樂團　□樂器行　□朋友推薦　□其他

► 請問您是從何處購得本書？

　　□郵購　□書局 ＿＿＿（名稱）

　　□社團　□樂器行 ＿＿＿（名稱）□其他 ＿＿＿

► 請問您認為本書整體看起來？　　► 請問您認為本書的售價？

　　□棒極了　□還不錯　□遜斃了　　　□便宜　□合理　□太貴

► **您曾經購買本公司哪些書？**

　　（＿＿＿＿＿＿＿＿＿＿）

► **您最滿意本書的那些部份？**　　► **您最不滿意本書的那些部份？**

　　（＿＿＿＿＿＿＿＿＿＿）

　　（＿＿＿＿＿＿＿＿＿＿）

► **您希望未來看到本公司為您提供那些方面的出版品？**

　　（＿＿＿＿＿＿＿＿＿＿）

　　（＿＿＿＿＿＿＿＿＿＿）

非常感謝您填寫本表格，我們將極慎重的考慮您的意見，並立即將您的資料建檔。

請沿虛線剪下寄回

www.musicmusic.com.tw

寄件人 _____

地　址 □□□ _____

廣　告　回　函
台灣北區郵政管理局登記證
北台字第12974號

郵資已付　免貼郵票

麥書國際文化事業有限公司
106　台北市辛亥路一段40號4樓
4F,No.40,Sec.1,
Hsin-hai Rd.,Taipei Taiwan 106 R.O.C.